POP 海報秘笈

（學習海報篇）

POP精靈・一點就靈

前言

　　DIY時代的來臨也帶動自我主義的風行，無形之間也影響了各種廣告媒體定位，從中脫穎而出的即是POP廣告。不但學習速度及方式輕鬆簡單，也可將自我意識完全表達出來，所以學習人口逐漸增加，表現手法層出不窮，其吸引人的地方不光只是做做海報、畫畫圖而已，所傳達的是自我的意念，肯定了每個人的創造力，因此適合各個年齡層學習，非本科、無基礎皆可加入這快樂的POP行列。

　　筆者從事多年的POP教學及推廣的工作，從學生及學員的身上發現很多製作時的疑點及困難處，往往不得其門而入，導致學員遭受挫折阻礙了前進學習的意願。所以筆者針對此一重點精心研發出完整且有系統的POP學習課程，歷經二年多的驗證配合師資群試講試教，終於將最有口碑的內容及學習效果佳且快速的教材予以彙整。花了一整年的時間不計成本的推出此本書，希望藉此本書的力量，帶動更新學習POP的風潮。讀者從此本書將可完全了解學習POP的方向及準則，從簡單的字學公式到陳列佈置，白底海報、色底海報及各種質材的應用皆有極完整的說明，不僅提供專業人員有更多的參考依據及範例。更讓有興趣的讀者學習第二專長或增加另一項的才藝，也是打發時間、進修的最佳選擇。其應用的領域非常的廣泛從各式的POP媒體，如價目表、標價卡、海報、吊牌、櫥窗等……。延伸至教室或室內佈置，也是佈置店面活動促銷的最佳幫手。凡事皆可自己動手設計製作，以避免假他人之手而無法充份掌握創意重點。

　　一系列的課程研發及推廣，最終的目的是為了延續POP廣告的價值，成為廣告媒體不可或缺的重要角色，因此，在此重伸POP廣告為萬能美工的基礎，從手繪的麥克筆字體、變體字、數字到合成文字設計，各種的插畫技法，編排與構成、色彩的搭配、各種質材的運用、陳列佈置、促銷企劃等。從基礎至專業，簡單到複雜，理性與感性，創意加設計，實作和規劃，種種細膩的環節皆代表著POP從業人員廣大的發揮空間，不單只是侷限在平面的範圍裡紙上談兵，進而得知就現在專業美工人員對POP廣告的認知非常缺乏，覺得只是畫畫海報而已，不願投入多一點的心血，導致在同行的競爭力下缺乏立足的空間。這些最基本的設計概論不加以了解，而一昧的從事電腦繪圖，應該相輔相成提攜並進，讓自己可成為一個全方位的廣告從業人員。

　　在廣告分工逐漸細膩的情況之下，POP廣告也獨立成為一門學問，有很多的技巧及觀念不是平面設計可取代的，相同會POP一定會平面設計，但會平面設計不見得能充份掌握POP的韻味，而且其學習的技巧及入門的概念都非常的簡單，所以廣被大眾接受，各個年齡層學習人口也日漸增加。筆者所成立的POP推廣中心所強調的〝學習POP‧快樂DIY〞，更希望大家能一起加入有趣的POP行列。

課程簡介

課程 堂次　　頁數	POP海報學習流程進度表	
	授課重點	**實做項目**
1　　8～21	POP廣告簡介・第二堂字體介紹・字學公式・ 字形架構分析・	字形組合
2　　22～35	編排與構成・第三堂字體介紹・工具使用技巧・	徵人海報
3　　36～47 　　52～56	字形裝飾・第四堂字體介紹・ POP字形的創意與變化・	告示海報
4　　50～51 　　56～67	配件裝飾及飾框的應用方法・5種數字的變化・	標價卡
5　　106～131	剪貼剪字的技巧・生活色彩學・色彩與版面的組合・	告示牌
6　　132～137	變體字書寫公式・壓印噴刷技巧・	書籤
7　　68～83	綜合應用・活字字學公式介紹・疊字字形裝飾	特賣海報
8　　84～87 　　94～103	麥克筆插畫・背景上色技巧・活字組合	超市海報
9　　88～93 　　141～146	變體字創意與變化・廣告顏料上色方法・ 噴刷撕貼特殊技巧	泡沫紅茶海報
10　　147～101	印刷字體創意與變化・色彩計畫・ 各式圖片應用與設計・	服飾海報
11　　174～177 　　181～183	特殊質材介紹・卡典西得製作技巧與使用方法・	指示牌
12　　166～172	認識紙張與應用・吊牌設計概念及陳列技巧・	吊牌製作
13　　178～180 　　184～187	立體POP製作・陳列技巧及展示功能	立體POP
14　　188～191	促銷活動・室內佈置及行銷企劃	企劃案

※ 以上表格為POP推廣中心所設計，版權所有，請勿抄襲使用，歡迎來電洽詢（TEL：371-1140，ADD：北市重慶南路
　一段77號6F之3）

目錄

參、色底海報篇

肆、特殊質材的運用

伍、促銷活動企劃（SP）

序言

　　在推廣POP的路程中有許多的問題逐一浮現，礙於個人的力量單簿，無法一鼓作氣的將最完整的POP廣告理論與實務經驗，做最完整的介紹。直到這一、二年來與POP推廣中心旗下的老師，認真務實試講試教將每一堂課與每種海報的製過流程，一一記錄下來，以最容易快速的學習方法，讓您輕而易舉進入有趣的POP世界。花了一整年的時間不計成本的規劃此系列的書——POP海報祕笈系列叢書。尤其以這本「學習海報篇」最為麻煩，市面上POP的書籍太多，導致各位讀者無從選擇，有藉於此項的弊病，筆者亦然而然將多年教學心得予以彙整，公開各種學習POP的技巧與觀念。有別於其它書籍只是介紹作品集或寫寫麥克筆字而已。此本書的每個觀念、每張海報及每種技巧，都是花了很多心血從簡易到複雜，從寫意至精緻，執行變企劃都有其表現手法的重點。在此本書您將輕易學習POP廣告的各種技巧。

　　在筆者的教學領域裡始終缺乏一本完整的教材，歷經這些年教學的歲日裡也為筆者留下一個完美的記錄。所以各位讀者可從此本書裡面按部就班從第一篇依照其內容指示，多加練習亦可練就一身好的POP技能。在完全公開化的推廣下，也希望各位讀者有任何的疑問及困難點，都歡迎與POP推廣中心聯絡，我們會給予您最滿意的回答，最終的目的希望您能持續支持POP廣告的張力。讓其廣告效應可普及至每個角落，也為您單調的生活空間增添無限的藝術氣息，挑戰廣告、戰勝自己，亦是第二技能的最佳選擇。

　　在POP廣告地位漸漸抬頭的情形下，其創作設計空間也愈來愈獨立，決不是一般的平面設計那麼籠統，不可以單純的平面設計的眼光來評斷POP廣告的價值。這是二個完全不同的領域。POP廣告的可塑性非常強，可高可低可平凡也能高貴，從簡單到創意無所不能，看其投入的程度也可漸漸走向平面設計的路線。但學習平面或電腦繪圖的設計者，將近有九成以上的人不會POP，所以POP專業人員非常缺乏，礙於此種情形下筆者鼓勵有興趣加入POP廣告行列的讀者，快加入這個充滿挑戰及希望的新興行業，與我們一起創造更多的發揮空間。此本書就是您最佳的學習管道，唯筆者才疏學淺，疏失之處，尚望各位先進，不吝指正，謝謝！

簡仁吉于台北　1997年4月

壹POP海報的表現空間

· 有趣的POP表現空間。

壹POP海報的表現空間

　　隨著POP廣告的普及化，其表現的手法及應用空間也非常廣，但就一般初學者或非POP專業人員，不知如何去區分製作的方式與原則，導致製作出來的海報較不完整。為了解決大家在製作時的困擾，筆者將多年製作POP的心得予以整合歸類，依其使用期限，陳列方式，使用材料、製作成本……等加以統籌，使讀者在製作POP任何媒體時可快速直接掌握精髓，將POP廣告的效應發揮到極限，後續所為大家介紹的是依時效性所區分的POP海報的製作手法及概念。依序

白底海報

· 時效短、速度快的白底海報。

變體字海報

· 具風格、有特色的變體字海報。

印刷字體海報

· 精緻有質感的印刷字體海報。

為（一）白底手繪海報（二）色底手繪海報（三）色底印刷字海報。讀者可配合之後所敘述的內容及表現手法予以應用參考。

（一）白底手繪海報

此種海報是屬於簡易快速型，只要充份掌握字體的書寫概念、展示手法、變化技巧、工具應用等，即能將白底海報的功用完全展現。因為底紙為白色所以表現空間較不受限，可運用各種不同形式及大小的麥克筆加以表現，讓手繪的感覺更為灑脫不受拘束。首先可依其海報的使用場合，選擇合適的字體如正字、仿宋體：可應用在高級或說明性的媒體；活字及變體字可提昇海報的活潑度。相對的編排也是極為重要的關鍵，像是居中編排，採一直做破壞等都是廣被大家所接受。字形裝飾可使主題更加出色有看頭，也是活絡精緻版面的最佳法則。整合畫面的基本要素包含：插圖、指示圖案、飾框、輔助線及配件裝飾等。這些要素是不可或缺的，在後續的版面就會有詳細且完整的介紹。

白底海報所強調的即是純手繪的風格、應用在時效性較短、速度快、成本低的海報媒體上，讓POP的特性如節省人力、機動性高、最佳的推銷員、增加購買慾望、活絡賣場等，效能可完全應用在合適的場合與時間內。因此，POP的應用是非常廣泛的。

・手繪開課通知白底海報。

・手繪開課促銷白底海報。

・師資介紹POP白底海報。

・POP工具價格白底海報。

・POP課程介紹白底海報。

・POP推廣中心印刷精緻海報。

・POP推廣中心立體POP、店招、名片及DM。

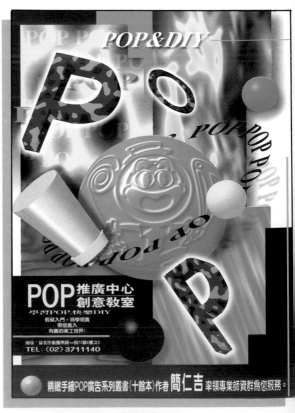

・POP推廣中心精緻印刷DM。

（二）色底手繪海報

　　白底海報的質感比色底海報差，所以一般麥克筆較不合適合直接書寫於有色紙張上，因筆在有色紙張上會吃色，導致書寫完成的字體會變色且易暈開，所以製作色底海報時最好是採廣告顏料、墨汁用平筆、毛筆或圓筆書寫，另一方式則採剪字或電腦割字等，這二種方法可讓色底海更加出色呈現精緻的感覺。

　　製作色底海報時所需考量的是顏色的問題，筆者針對色彩所研究出來的系統「生活色彩學」。可讓您輕鬆的與色彩為伍。製作色底海報首先最重要的是要先壓色塊，使版面精緻起來再予以製作後續的步驟。書寫較小的文案仍可採用較小的麥克筆或書寫變體字皆可。更可搭配特殊技巧如壓印、撕貼、噴刷可活絡版面的精緻度使版面更完整，也可應用各種不同的插畫技巧表現主題的訴求方向，以上的各種技法皆會在後續版面做最完整的介紹。

　　色底海報給予人較精緻細膩的感覺，所以使用期限較長，所花費的成本及時間相對也增加許多，其製作的手法也整合適用的麥克筆字予以輔助，指示圖案‧輔助線、飾框等亦不容忽視其存在的必要。對照右方的色底海報應用系統、相信讀者就能繪製更上一層樓的色底海報。

‧POP變體字招生海報。　　‧POP變體字標價海報。　　‧POP變體字價目表。

・POP變體字班別介紹海報。

・POP課程介紹海報。

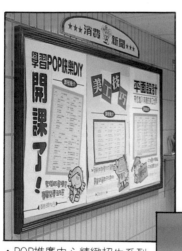

・POP推廣中心精緻招生系列
　海報。

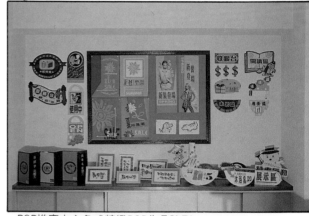

・POP推廣中心各式精緻POP作品陳列。

・POP推廣中心設計POP作品陳列。

（三）色底印刷字海報

　　要做一張如同印刷感覺的海報不是一件難事，可利用紙張的質感、印刷字體的可塑性、影印技法及電腦割字皆可讓海報的展現空間更加寬廣，不僅精緻度提昇還可大大節省印刷成本，花小錢來促使營業額提昇是非常值得。所以色底精緻POP海報的功用是不容忽視的。

　　印刷字體的選擇就非常的重要，除了挑選合適的字體外，還可讓字體有更多的創意表現，如拉長、壓扁、打斜、換字體、顏色、大小及增加與破壞等變化，來傳達主題情感的訴求。配色也是重要的一個環節，可依顏色的屬性予以搭配，如無彩色及對比色的配色方法給予人較酷及前衛流行的感覺。類似色及彩度的配色所展現的是柔合平靜的一面……等，色彩學不是死記，而是該多去玩多去應用，才能得心應手的運用色彩，傳達最貼切的配色理念。除此之外，適合的插圖技法表現如各種圖片的應用、從分割、拼貼、彩繪、角版、滿版及去背版等都有不錯的創意表現。各種的影印技法也非常合適精緻海報，甚至特殊質材如卡典西得…也可靈活應用，在後續的版面即有更完整的介紹。

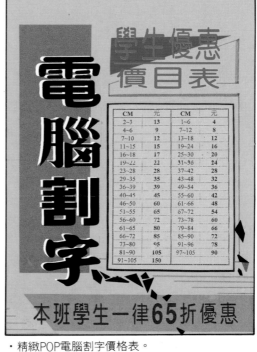

· 精緻POP電腦割字價格表。

· 精緻POP印刷字開課價格表。

· 精緻POP告示POP海報。

· 精緻POP印刷字體課程內容介紹。

· 精緻POP印刷字體課程內容介紹。

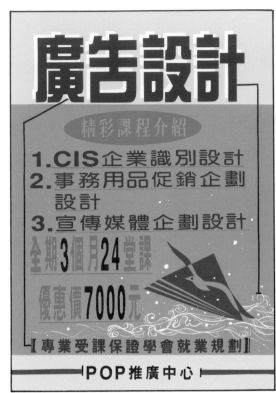

舒適的教學環境。

· POP推廣中心的門面。

· 舒適的教學環境。

貳、白底海報篇

15

二、徵人海報

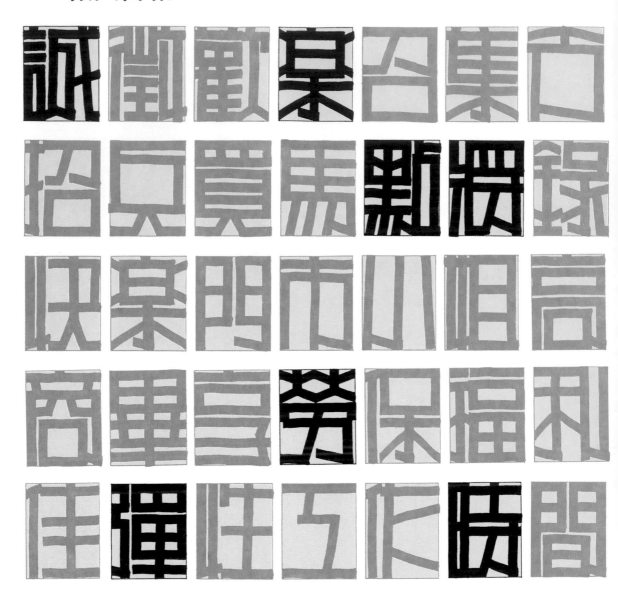

　　學會POP字學公式後，接下來的課題第一張為白底徵人海報，以上為海報內容讀者可依以上的範例臨摹練習，再配合後續的授課內容加以整合，按部就班了解POP的奧妙及學習過程。

　　以上的海報內容；以誠、樂、勞、彈、時、意、者、將…等字較為特殊（黑色字），在後續版面有更詳細的介紹，其餘字形皆可帶字學公式即可書寫出來。如小字三條直橫需等長，令、兵二字的寫法需掌握直線與橫線的概念。享字其下子的寫法請靠右，工字的書寫原則較特殊請留意。作字右方的配字考量並向上向下擴充書寫。內字其中間為中分字，不需書寫輔助筆劃。吉、百二字遇口都須擴充。以上的說明可配合之前的字學公式加以調整。

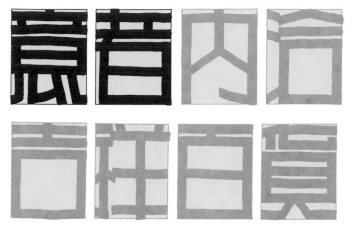

☆**主標題**：誠徵、歡樂召集令、招兵買馬、點將錄。

☆**副標題**：快樂門市小姐

☆**說明文**：享勞保、福利佳、彈性工作時間。

☆**指示文**：意者內洽、吉祥百貨

〈一〉部首分割法

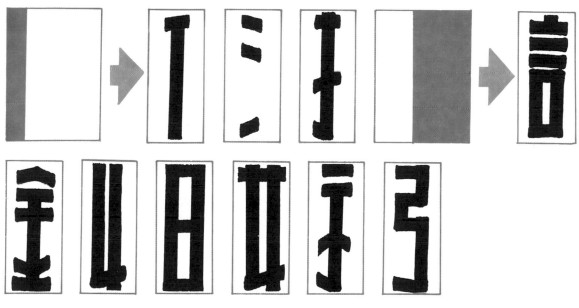

針對此張海報的說明內容，特地整理出相關的部首架構，左1/5分割：人、水及提手旁三種部首因為筆劃少，所以佔1/5的比例面積；左2/5分割：言、金、心、日、女、示、弓等部首，書寫時遇平行筆劃時先寫左右，再寫上下，除了平均筆劃的重心外，更有穩定字形架構的重心。

右2/5分割：欠、文、刀等部首，尤需留意欠字各種不同形式的寫法，女字上方要擋起來，刀字的平行劃。

下2/5分割：木、心二字，木字各種不同配置方位的寫法要注意，心字有很多的寫法可採取，依自己的喜好加以選擇；包圍的字形：門字要掌握書寫順序的概念。

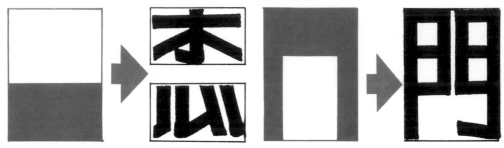

〈二〉文案內容講解

▲成字撇的寫法需帶輔助線的概念，戈字就是帶我字戈的寫法，並掌握方向感的書寫原則。

▲木字其下二撇弧度差傾斜度要大一點，字形才會穩定。

▲樂字其上的白字需擴充讓字形更札實，並注意四點書寫的方向感須是平的。

▲勞字上方雙火的書寫概念是一氣呵成書寫，其方向感是平的。
▲壓頂之字要帶半錯開的概念，其下與上方寶蓋頭的筆劃交接要錯開，力字的撇平分下方的面積。

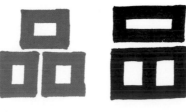

▲彈字其上方雙口需節省一筆，帶品字的概念向左圖，所以上方需帶省筆的概念。

20

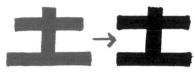

▲寸字的寫法像刀字一樣，其撇的傾斜度略爲明顯平分其下的比例面積。

▲時字上方的土字其二橫需等長比例約佔字形的2/5。

▲意字上方立字其中間二撇須擴充書寫。

▲心字以上三種寫法皆可須牢記。

▲老字的部首較爲特殊須帶錯開的寫法，起筆於1/3處除了者字以外（因爲其下接口）其餘撇皆帶過半的寫法。

▲當火字部首於下方時，其四點須平均分配但轉換成部首時注意最後一點的寫法。

▲占字其左上方的筆劃交接處，需帶半錯開的概念，讓字形有擴充的感覺。

▲注意將字左上方的字架，需掌握除了名、多、將等字其夕字或歹字擺成橫的，其餘的相關字形，就是擺成直的。

＜三＞編排與構成

(1)基本構成要素

　　製作POP海報時，最基本的構成要素有(1)主標題(2)副標題(3)説明文(4)指示文：包含輔助文案及店名。一張海報的主副關係是非常重要的，有了基本構成要素，可使整個版面構成更加完整，導讀順序更明朗。

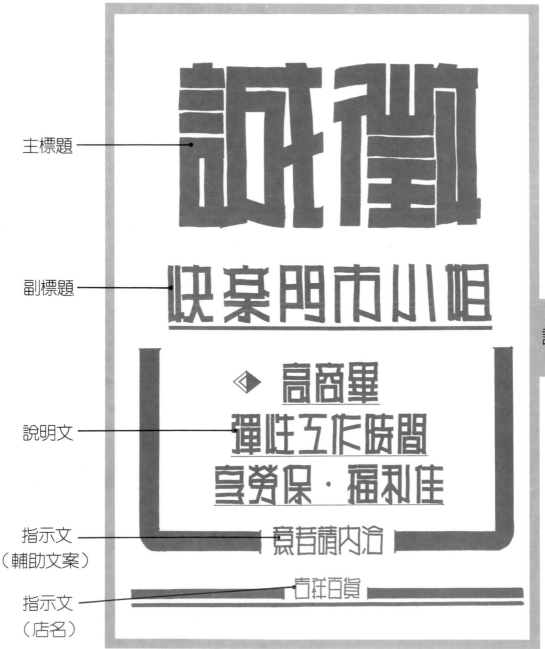

主標題

副標題

説明文

指示文
（輔助文案）

指示文
（店名）

請對照參考

・各式麥克筆。

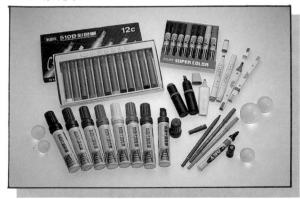

(2) 基本構成要素的使用工具：

　　所謂「工欲善其事，必先利其器」，所以説，想要製作出一張完整的POP海報，使用的麥克筆便占了舉足輕重的地位。

　　有了基本的編排概念後，更要了解各種不同種類的麥克筆使用方法，因為每一類都有不同的書寫技巧及應用場合，若能靈活運用各種筆類於海報上，想要製作出一張完整的POP海報決不會是件遙不可及的事了。

　　22頁的海報是以四開為基準，所使用的筆是最實用，是精簡的POP麥克筆。以下詳細的介紹各類的麥克筆，讀者可以清晰的了解麥克筆的種類及使用方法，其使用概念可參考25頁的表格。

・書寫主標題的大支油性麥克筆。

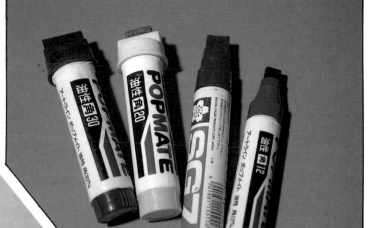

・書寫指示文的圓頭筆。

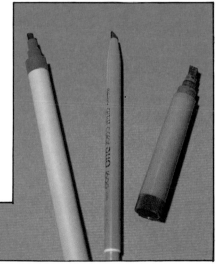

・書寫副標題的各式麥克筆。

・書寫說明文的水性麥克筆。

(3)版面裝飾要素:

　　一張POP海報版面的完整除了字以外,版面的裝飾也是一個不可忽視的重點。裝飾版面的要素包含有:(1)字形裝飾:可使字形更為明顯。(2)配件裝飾:有活絡版面的功用。(3)飾框:有平衡畫面的功用。(4)輔助線:有穩定字形的作用。(5)指示圖案:有引導閱讀的功用。所以,這些裝飾版面的要素除了穩定整個畫面的平衡外,更可以增加版面的精緻度。

字形裝飾 ──

指示圖案 ──
輔助線 ──
飾框 ──

配件裝

指示圖

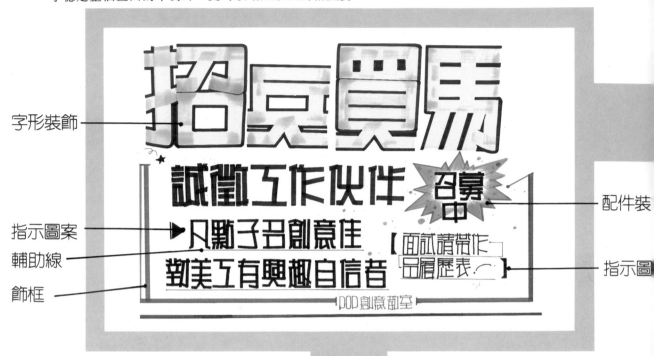

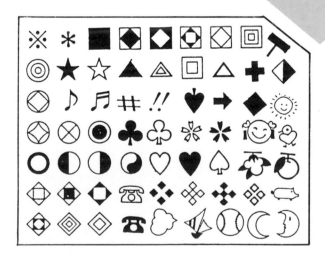

・指示圖案的應用。

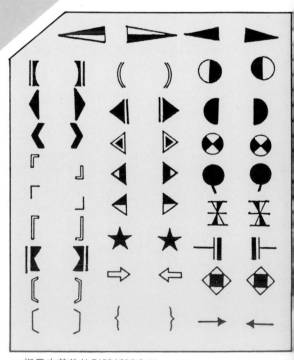

・指示文前後的引號括弧應用。

・各式配件裝飾。

・各種框的粗細，依版面來做選擇。

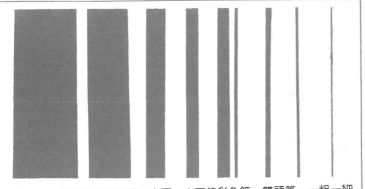

・依序為：櫻花麥克筆寬面、窄面、小天使彩色筆、雙頭筆、一粗一細
　線、大雄獅、小雄獅、條紋筆的實際尺寸。

・各式輔助線。

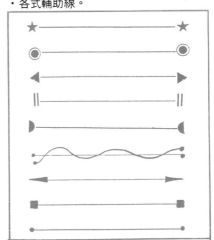

編排與構成應用表

組合概念 構成要素	使用 工具	對K / 四K	字體大小 長×寬	對K / 四K	字數	字形裝飾	其它應用
主標	角30.20.12 櫻花大支麥克筆	角20.12 櫻花大支麥克筆	以複雜字為基準 律定書寫尺寸		2～5〈字〉	2-3種	・底紋配件裝飾
副標	櫻花麥克筆窄面 角12	角6.B麥克筆 小天使彩色筆	9cm×7cm	5cm×4cm	5～10〈字〉	1種	・指示圖案 ・底紋配件裝飾
說明文	小天使彩色筆 角6	雙頭筆小天使 彩色筆窄面	5cm×4	3.5cm×2.5cm	・段落式 ・條文式		・指示圖案、 輔助線・飾框
指示文	小天使彩色筆窄 面雙頭筆大雄獅	大雄獅 小雄獅	3.5cm×2.5cm 2.5cm×2cm	2.5cm×2cm 2cm×1.5cm	不限		・指示圖案 ・輔助線

(5)編排形式 I ——居中編排

在構思整張海報的編排方式時,有一個很重要的觀念,就是"不要頂天立地"。何謂"不要頂天立地"呢?包括兩個概念:(1)要掌握留天留地留四周的概念,才不會使人產生壓迫感。(2)要素與要素間不要產生曖昧關係。

居中編排是最紮實 完整的編排方式,就是將所有的要素對齊中間排列,只要別把說明文與指示文放在最上面,其他要素均可對調變化,讀者可以參考以下所列的編排形式及海報範例,加以應用。

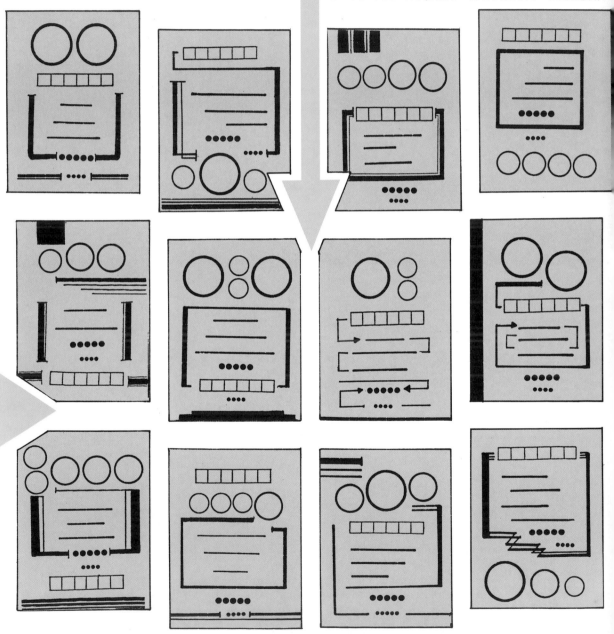

○○主標題:　□□□副標題:　——說明文　‥‥:指示文

《(6) 徵人海報範例介紹

圖說解析：主標題的尺寸大小

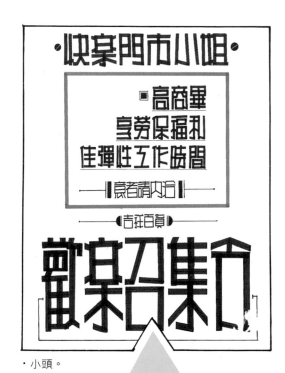

· 大頭。

· 小頭。

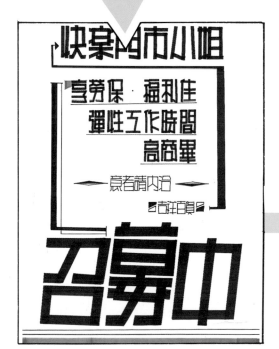

· 大頭＋直粗橫細字、打斜做變化。

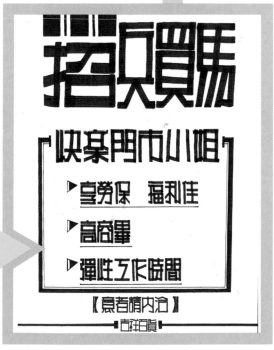

· 直橫粗字＋小頭。

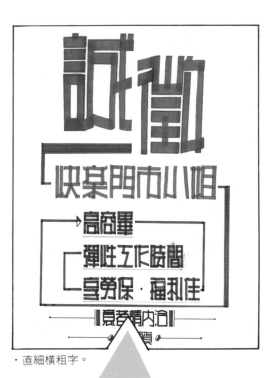

・直細橫粗字。

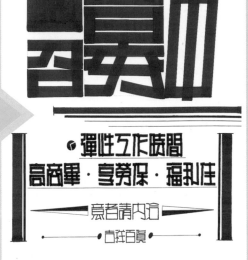

・大頭不同尺寸的變化。

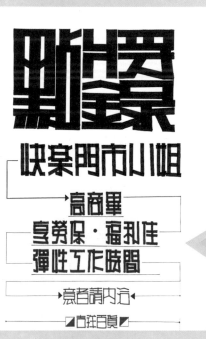

・大頭＋小頭拉長壓扁做變化。

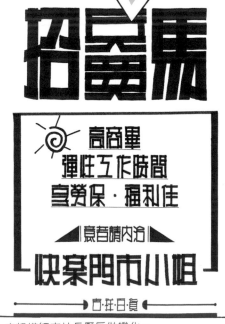

・直粗橫細字拉長壓扁做變化。

・直粗橫細字＋直細橫粗字。

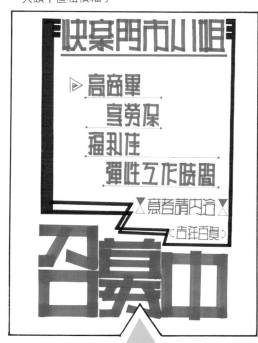
・大頭十直粗橫細字

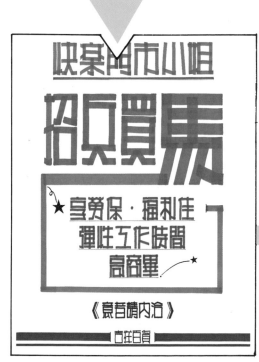
・小頭十大頭。

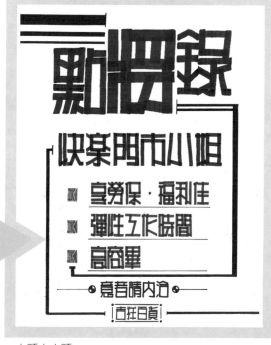
・大頭十小頭。

三、告示海報

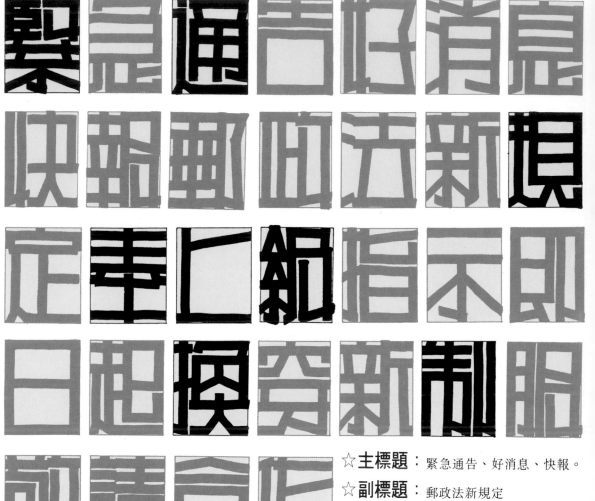

☆ **主標題**：緊急通告、好消息、快報。

☆ **副標題**：郵政法新規定

☆ **說明文**：奉上級指示，即日起換穿新制

☆ **指示文**：敬請合作，總務處。

〈一〉基本構成要素

　　為了區隔與徵人海報的差異點，除了文案不同外，在編排改成為一個直的要素做破壞，並將主標題做裝飾使主標題更有力量，更有發揮的空間。讓POP海報更加出色。首先針對文案內容加以解釋，〈一〉需注意的字形：「緊」字的配比，「急」、「息」字其心字的寫法，「通」字上方及左方一捺的書寫技巧，「報」的配比及右方的書寫方法。「規」字的夫及見字中分的書寫技巧其差異點更為重要。「奉」字上方的中分戴帽子字形要帶半錯開的技巧。「級」字的部首「系」字其架構要切記，「及」字也要帶半錯開的技巧。「換」字上方要擴充，其內的人字及其下的大字要留意其差異點。「穿」字其下的「牙」字需帶1：1的概念。其上的字形後續有更詳細的解釋，其餘的字形皆可帶書寫公式即可形成。〈二〉分割部首架構：在徵人海報時即介紹了不同的部首架構，接下來介紹分析的部首如下　(1)左2/5分割：有送字旁及系字部首，系字在不同方位的書寫技巧更加重要。(2) 右2/5分割：有鄭、斤、卿、見等字，尤其是「陳」字的書寫的平衡點、「斤」字最後的輔助線等。(3) 有蓋子的字形：其上方的字架配比要留意。

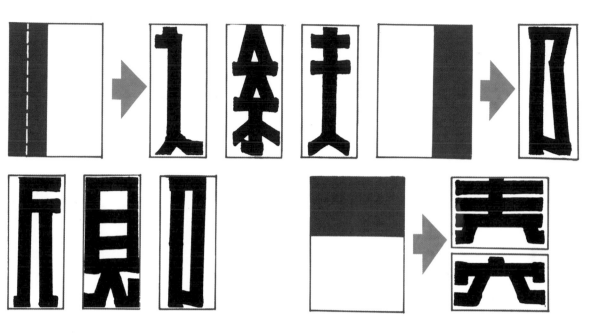

▲當系字在字形下方時，其下二個三角形的書寫概要則是上方是開開的。

▲在正字領域裡遇交叉的字形都需轉換成正「4」的寫法。

▲注意書寫送字的方向感其直筆是往下的，書寫時先寫左方，再寫配字，最後，再寫其下的一捺。通字上方的書寫技巧以第3個最爲貼切合適。

▲春字上方其上需帶半錯開的寫法，直接帶亦違背字學公式的書寫，像右方的春字。

▲上、作二字其書寫概念就是運用視覺導引的概念，向上向下擴充使字形有飽滿的效果。

▲系字其上二個三角形其二直線需交接在一起，及的一直應為直線，交叉轉為正「4」的寫法。

▲夫字單獨字帶大字的寫法，規字其夫字可直接帶需佔1/5並留意其方向感。

▲換字上方須擴充，其口字內的人字不需帶輔助線，下方帶大字的寫法。

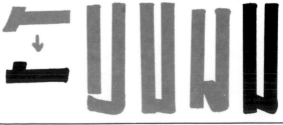

▲制字其左上方需擋起來，右方刀字旁的寫法，先當二條平行線，打勾需與旁邊平行筆劃直接連接。以第4個最為合適。

★POP字形部首不同方位書寫方法★

字形＼位置	獨立字	部首	配字	雙字	上下
木	本	木	木	林	本
火	火	火	火	火	尖
米	米	米	米		釆
欠	欠	欠	欠		
犬	犬	犬	犬		
夫	夫	夫		共	
糸	糸	糸			桼

PS.可參考POP正體字學，其正字基本概念、書寫技巧及變化空間應有盡有，此本書可幫助您快速進入POP字體的領域。

・裝飾前的海報。　　　　　　　　　　　　・裝飾後的海報。

＜二＞字形裝飾

　　所謂的字形裝飾，就是將字體加上外衣，使字體感覺更為明顯、漂亮。字形裝飾可分為：點的裝飾、線的裝飾、面的裝飾，這些裝飾方法又因麥克筆的顏色（淺色調、中間調、深色調）各有其適合的裝飾法，因此，合宜的字形裝飾可使整張海報增色不少。讀者可以比較海報未加字形裝飾前及裝飾後的海報完整性，是不是一目了然呢？後續筆者詳細的介紹了不同的裝飾法，相信你可一定以快速的掌握字形裝飾的訣竅。

・裝飾前的海報。　　　　　　　　　　　　・裝飾後的海報。

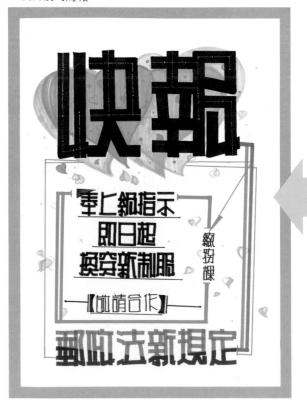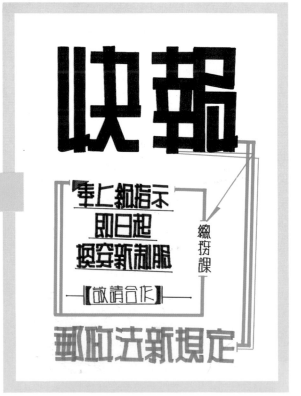

(1) 字形裝飾的配色原則

點的裝飾
用筆本身的顏色做點綴及修整的作用。

線的裝飾
等於是加外框或中線來表現，可用單線、複線、直線、曲線、抖線、破線來變化，使字形完

面的裝飾
等於是色塊，分為幾何圖案、寫意及造型色塊。讀者可依自己的需要來選擇。

點的裝飾	線的裝飾	面的裝飾
修圓角	單線	幾何圖形
前後加一槓	複線	
修角度	直線	
平行線	曲線	寫意造型
交點加深	抖線	特殊造型
	破線	

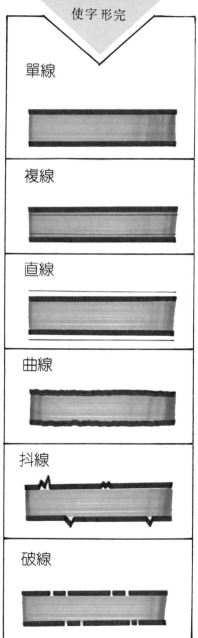

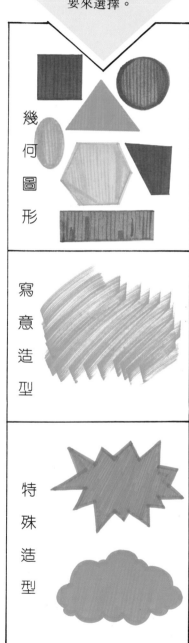

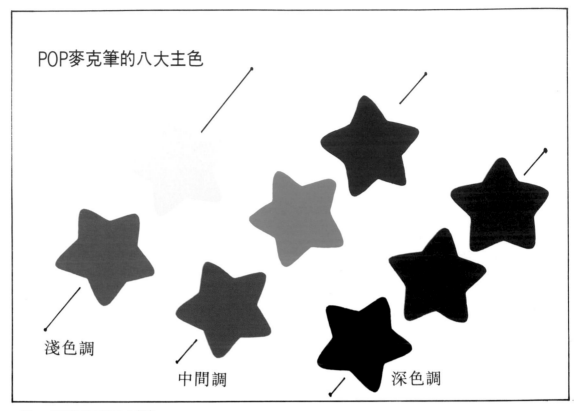

POP麥克筆的八大主色

淺色調

中間調

深色調

‧平口式櫻花麥克筆八大顏色

‧上方為角20淺色調，可輔助使用，讓淺色調發揮空間更廣。

(2)加外框（淺色調）

1. 全部加框：將整個字框起來，讓字形明顯。

2. 立體框：取上下或左右各一邊加框，使字形立體。

3. 前後不加框：將每個筆劃的前後預留，遇直角則全包圍。

4. 錯開框：在上下或左右選一邊，將筆劃錯開加陰影，產生立體效果。要注意除了加陰影外，還需用細筆將字框起。

(3)加中線(中間調)

加中線要加到底並要用深色加中線讓字明
顯。若用淺色或銀色加中線,則會使字形
不穩。

1. 用深色筆加中線。
2. 加中線後於交叉處打叉。
3. 加中線後於前後加一橫。
4. 加中線後於交接處打點。

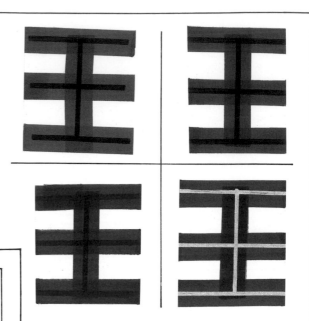

(4)分割法(中間調)

分割法要注意到遇直線或橫線時要做等筆
劃寬度的分割法。

1. 換部首分割,使字形更明顯。
2. 字裡造型分割使字形更突出。

3. 上下分割。
4. 角落分割:在字形的
 四周選同一方。
5. 字裡圖案分割。

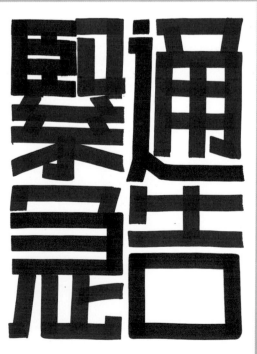

(5)加色塊（深色調）

1. 大體色塊：用淺色色塊使用字體突出。
2. 字裡色塊：在字形內加淺色色塊。
3. 角落色塊：在字形四周任選一邊，於角落加色塊。
4. 單一色塊：用淺色做單一色塊。

⑹用銀色的勾邊筆加中線（深色調）

1. 加中線後於交接處打點。
2. 加中線後於交接處打叉並加抖線。
3. 勾邊筆打斜線。

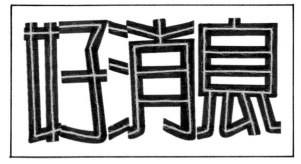
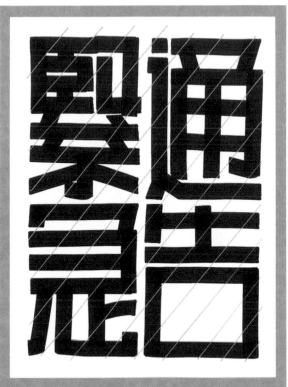

明度	顏色	裝飾方法	技巧
淺色調	黃色橙色 角20粉色系	加框	・全部加框 ・前後不加框 ・立體框 ・錯開陰影框
中間調	咖啡色 紅色 綠色	加中線	・單獨加中線 ・加中線打點 ・加中線打✕ ・加中線前後加一槓
		分割法	・上下左右分割　・角落分割 ・字裡造型分割　・字裡圖案分割 ・換部首
深色調	藍色 黑色 紫色	加色塊	・大體色塊 （寫意造型）・字裡色塊 ・單一色塊　・角落色塊
		銀色勾邊筆加中線	・同中間調（加中線）

(7)編排形式Ⅱ—採一直的要素做破壞

製作海報時，主副標題色彩的搭配也是一個很重要的要素。通常當主標題為深色調時，副標題會選用中間調；當主標題為淺色調或中間調，副標題則用深色調，讓畫面活絡化。

除了居中編排外，採一個直的要素做破壞也是讀者在變化編排上較易學習的另一種方式，就是選擇基本構成要素其中之一改為直式書寫，以下範例可供讀者作為參考。

○○：主標題
□□：副標題
——：說明文
‧‧‧：指示文

(8) 告示海報範例

圖說解析：編排採一直破壞的要素／
主標題的裝標／副標題的裝飾。

· 說明文／加框及大體色塊／角落色塊。

· 指示文／加中線及部首　　　分割／大體色塊。

· 指示文／單一色塊及銀色勾邊筆打斜線／分割法。

·指示文／加框及大體色塊／加中線。

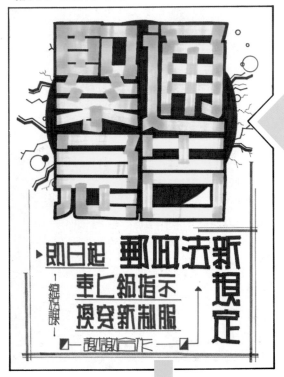

·副標題／銀色勾邊筆加中線及大體色塊／加中線。

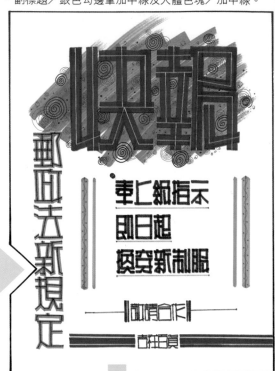

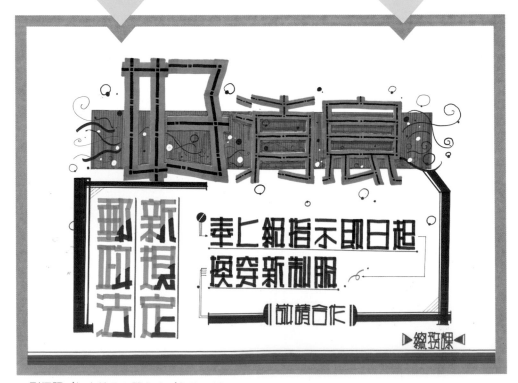

·副標題／加中線及大體色塊／角落分割法。

・主標題／加框及字裡圖案分割法／字裡色塊。

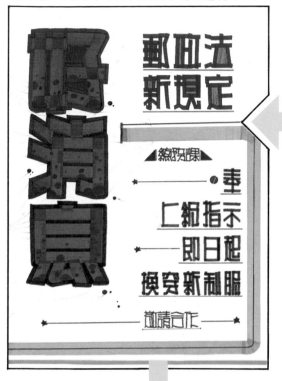

・說明文／加框及大體色塊／角落色塊。

・說明文／加框及字裡造型分割法／字裡色塊。

· 說明文／加框及大體色塊／大體色塊。　　　　　· 主標題／單一色塊及點的裝飾／部首分割法。

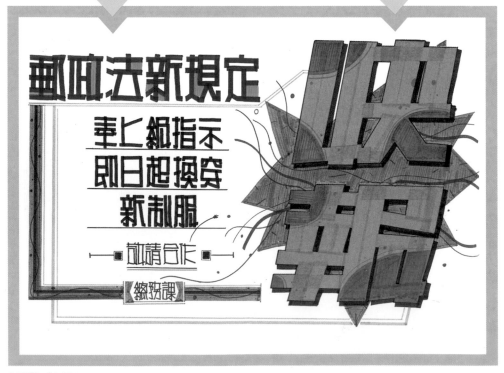

· 主標題／立體框及大體色塊／字裡色塊。

★麥克筆字海報

用途	展示效果	・質感較差，較易毀損 ・適合短暫性，任何展示空間皆合用，不需刻意包裝
	時效	・時效短（一天～一星期） ・節省時間的最佳方法 ・低成本機動性高
工具	筆	・平口式麥克筆（主標題） ・鑿刀式麥克筆（副標題） ・圓頭麥克筆（指示文）
	紙材	・白色壁報紙（最佳） ・各式美術紙（白色）

★變體字海報

用途	展示效果	・強烈中國味，適合相同屬性的行業 ・以懸掛式或壁面陳列效果較佳 ・表現技法較廣，各式質材皆合適
	時效	・展示時間以一個月內最佳 ・可複製大量製作，節省人力。
工具	筆	・毛筆（筆尖字）、立可白（字形裝飾、寫深底海報小字）、圓頭筆（筆肚字）
	紙材	・粉彩紙、丹迪紙為主、各式美術紙（中國味）

★印刷字體

用途	展示效果	・質感佳、高級走向，可強調產品高級的韻味。 ・各式質材皆可，但成本較高，可防水、防油、可陳列於室外。
	時效	・期限以1個月～半年為主 ・一勞永逸，但製作時間較長
工具	質材	・壓克力、豪卡板、PP板、各式紙板、珍珠板……等
	切割器	・筆刀、美工刀、剪刀 ・電腦割字機、壓克力
	紙材	・各式美術紙 ・卡典西得

四、數字的書寫技巧

　　很多人認為學習POP應由數字開始學習，這是一個錯誤的概念，因為數字有許多畫圈及接筆的技巧，所以應熟練麥克筆字的概念再學習數字，會更快的進入狀況。就筆看所研究的字學系統將數字區分為5大類：依序為〈一〉**一般體**：指可應用於各種場合。〈二〉**哥德體**：所謂哥德式建築指的就是高聳細長的建築物，所以哥德體指的就是細長的數字，適合較高級的海報。〈三〉**嬉皮體**：指的就是可愛活潑的數字。〈四〉**方體**：只要掌握麥克筆字的書寫概念即可〈五〉**鏨刀體**：較適合小字的書寫，大字較隨便、鬆散。除了學會以上5種數字外並可加以重組變化。4種方法為(1.) **移花接木法** (2.) **拉長壓扁法** (3.) **變粗換細法** (4.) **字體重組法**。掌握以上原則即可變化出更多有趣的數字。

〈一〉一般體

平角
圓角

〈二〉哥德體

〈三〉嬉皮體

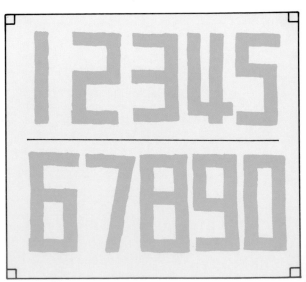

〈四〉方體

<五> 鑿刀體

1.移花接木法

2.拉長壓扁法

數字創意
衍生法

3.變粗換細法

4.字體重組法

五、標價卡製作

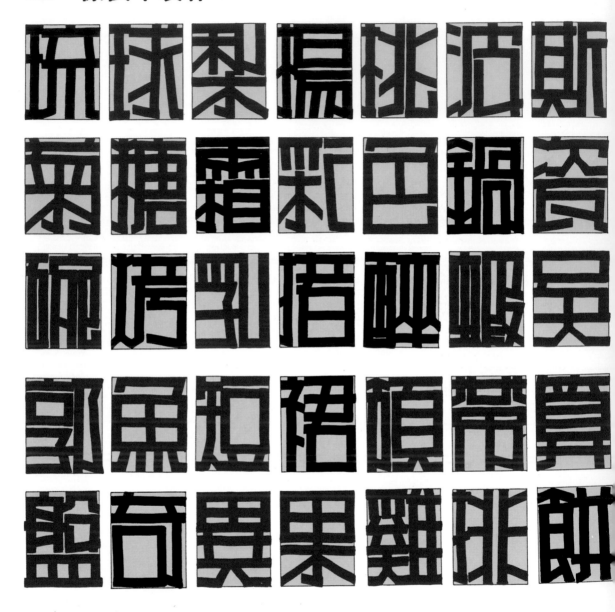

　　此單元所要叙述的是除了結合數字外，並配合各式的花邊及飾框來增畫面的精緻度，並可活絡版面的趣味感。此單元還要將正字所有的部首做結束，讀者可配合前面徵人及告示海報的部首架構加以做整合，亦可完全了解麥克筆字所有部首的寫法。配件裝飾的應用與設計也是此單元的重點，在後續的版面上有更為詳盡的介紹。

　　接下來為大家介紹的是文案內容的特殊字：「流」字其下之撇的寫法需留意、「球」、「桃」字的點也是一樣。「菊」字其下的米字皆是直的，「霜」字上方雨字的寫法要牢記，彩字三撇及鍋字須帶半錯開都是重點。「烤」及「指」字注意老字的寫法，「醉」字的部首省筆及卒字雙人的寫法要特別留意。「魚」字的四點及短字矢的寫法也不能忽視。「裙」字的君字可直接一筆帶下來。「帶」字上方帶風字的概念，「算」字下方的書寫方向感要牢記，盤字上

方的般字尤其重要。「奇」字上方的大字較特殊。「鷄」字左方的字形要牢記，「乾」字注意乙字視覺引導的寫法，「製」、「特」字下方衣字要帶一比一的寫法，「亮」字下方中分字的寫法要注意。「登」字上方法的配比及下方口字要擴充。「滑」字與鍋字一樣都要帶半錯開的概念，「人」字的寫法較特別。「每」字下方母字的寫法要小心。「套」字上方直接往左右擴充。以上的字架亦可配合後續的解說讀者將可更為明瞭。

☆**主標題**：各式產品名（如琉球梨、楊桃……等）

☆**副標題**：降價特惠中，閃亮登場。

☆**指示文**：香酥滑嫩、耐人尋味、（折、套、元……等）

PS：因標價卡K數不大以8K為基準，所以副標題大小改為雙頭
　　筆、說明文調整為大雄獅、指示文更改為小雄獅。

53

〈一〉部首分割法

以下為此單元的部首介紹依序為左1/5分割、左2/5分割：特注意米、酉、矢字的寫法。右2/5分割

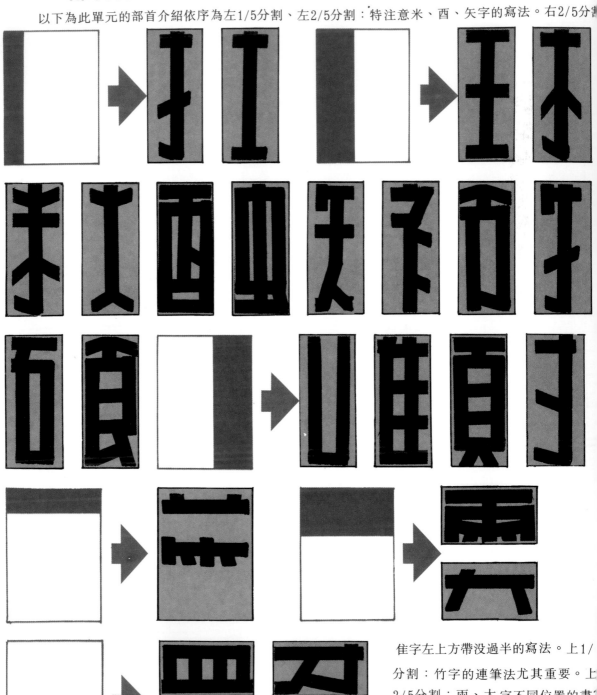

佳字左上方帶没過半的寫法。上1/

分割：竹字的連筆法尤其重要。上

2/5分割：雨、大字不同位置的書

技巧要牢記。下2/5分割：特別切記

衣及才字都是帶1：1的概念。

〈二〉文案內容講解

▲琉字上方往左右擴充，下方帶風字的概念，並注意方向感的控制。

▲湯字下方直接帶直線，打勾與旁邊筆畫連接。單一書寫勿字時其左上方要擋起來。

▲雨字三種寫法(1)用在單一字及筆劃較少下(2)筆劃較多時(3)單獨使用在「電」字。

▲金字下方需留空間使字形不會有壓迫感，鍋字要帶半錯開使字形有更加擴充的感覺。

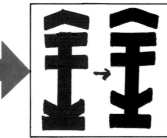

▲老字部首的相關字者字，其一撇未過半外，其餘每個字形皆帶過半的書寫概念。

PS.在此針對在正字的書寫原則，何是需要半錯開：有以下四點：1.配字與部首平行交接時2.遇帶帽子字形3.左上方空檔時（如頁、占、處、叔等字）4.遇、過、骨、乃、秀、及、為……等字時。

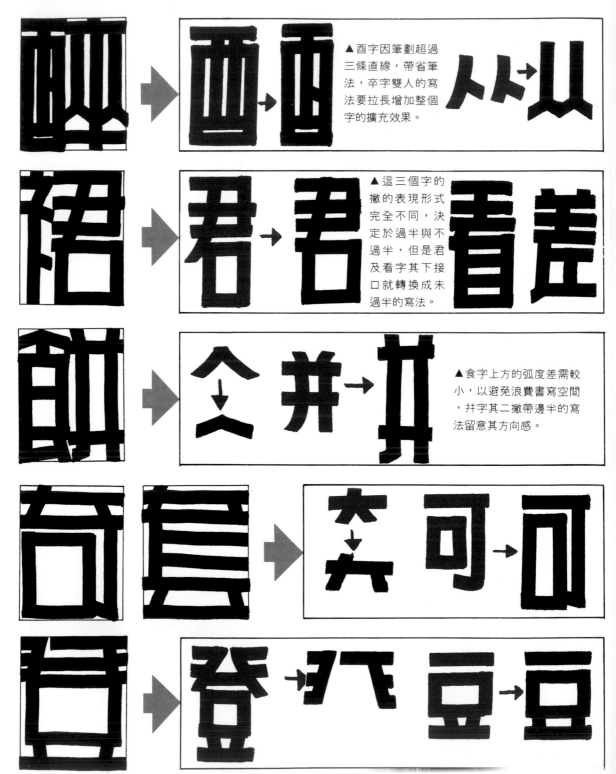

▲ 酉字因筆劃超過三條直線，帶省筆法，卒字雙人的寫法要拉長增加整個字的擴充效果。

▲ 這三個字的撇的表現形式完全不同，決定於過半與不過半，但是君及看字其下接口就轉換成未過半的寫法。

▲ 食字上方的弧度差需較小，以避免浪費書寫空間，并字其二撇帶邊半的寫法留意其方向感。

▲ 其上大字的書寫概念：當大字在上方時不必帶中分可直接往左右擴充、可字需將口字寫到底最後平行線予以打勾直接連接

▲ 登字上方的配此需往左右擴充，尤其是上方一橫筆更重要，其下豆字口字要放大，二點要往左右擴充。

〈三〉 飾框的變化與裝飾

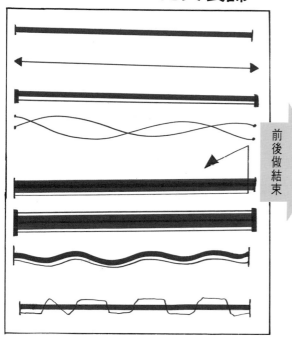

前後做結束

造型花樣框

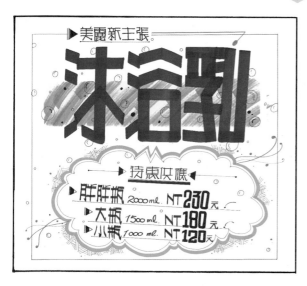

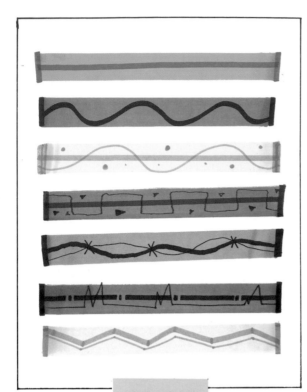

飾框加中線

飾框加圖案

四〉 配件裝飾

配件裝飾的作用就是有加強海報的說明，活絡版面及增加賣點的作用。其表現的形式分為幾何圖形及趣味造型兩種。裝飾方式包括了(1)點的裝飾(2)線的裝飾(3)面的裝飾(4)陰影框的裝飾法(5)立體框的裝飾(6)空心法。

・幾何造型框

・ 趣味造型框

・ 花樣造型框

60

△綜合應用

　　讀者可以配合POP字形，將以上幾種表現形式應用於海報的裝飾。利用配件裝飾可以形成海報的焦點，增加海報的説服空間。讀者可以配合海報的屬性及本身的需求，加以靈活運用。

・以上為各式裝飾應用，可提供讀者參考。

配合前面所介紹的居中編排及採一直的要素做破壞的編排方法,再利用不同的花邊及配件裝飾,使版面的編排更完整。

○○:主標題
□□□:副標題
○○○:說明文
■■■:數字

(2) 標價卡示範

圖說解析：數字字體／配件裝飾／框的應用。

平角的哥德體／面的裝　飾／滿版框。

圓角的哥德體／陰影框／前　後做結束。

方體／╳／前後做結束。

・平角哥德體／線的裝飾／前後做結束。

・一般體／╳／前後做結束。

・圓角哥德體／面的裝飾／前後做結束。

・移花接木法／x／前後做結束。

・獨立8的寫法／空心法　　　　　／滿版框。

・立體／x／花樣框。

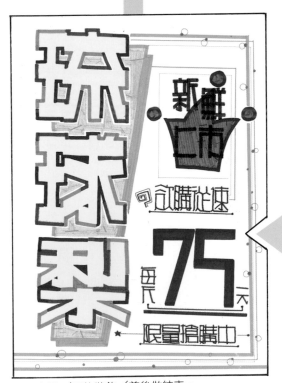

・一般體／面的裝飾／前後做結束。

・嬉皮體／空心法／中線框。

圓角哥德體／x／　　花樣框。

・一般體／立體框／前後　做結束。

・移花接木法／x／前後做結束。

・一般體／面的裝飾／前後做結束。

・平角哥德體／立體框／前後做結束。

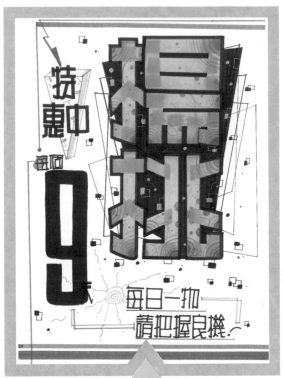

・平角哥德體／ｘ／前後做結束。

・嬉皮體／立體框／滿　　　　版框。

・單獨8的寫法／中線框。

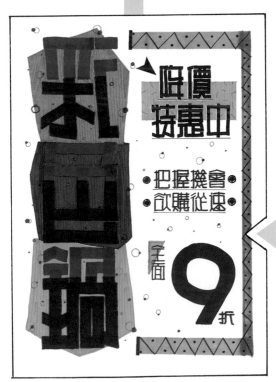

・一般體／面的裝飾／中線框。

附錄2

　　以下為印刷的配件裝飾圖案，在製作一張海報時，若能運用一些巧思及方法，便可使海報畫面看起來更為精緻豐富。讀者可以針對自己海報的需要及海報所要的感覺，選擇適合的圖案，相信您在製作海報時將會更加的得心應手喔！

六、活字字學公式

　　活字顧名思義就是活潑極具動態的字形。但其基本架構都是延續正字的基本原則加以變化。有以下七大書寫公式〈一〉**製造字形趣味感**：(1)將部首縮小(2)拉開橫縮短直的(3)第一筆的斜法(4)齊頭不齊尾。〈二〉**中分字的寫法**〈三〉**捺字部首的寫法**〈四〉**口字的變化**〈五〉**壓頂之字的寫法**〈六〉**交叉字形的寫法**〈七〉**恢復原來的寫法**。綜合以上七大原則即可書寫出合適的活字。以下範例可對照參考。

〈二〉中分字的寫法。

〈三〉捺字部首的寫法。

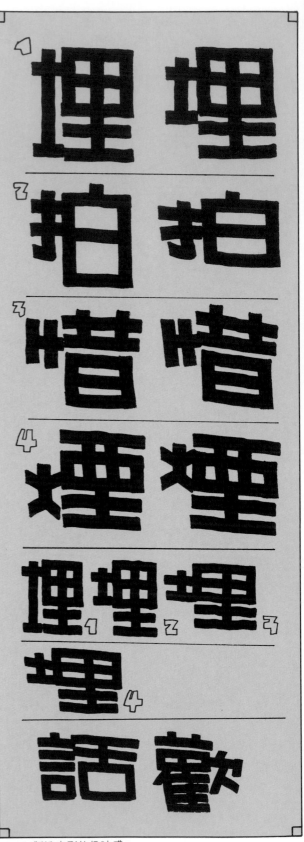

〈一〉製造字形的趣味感。

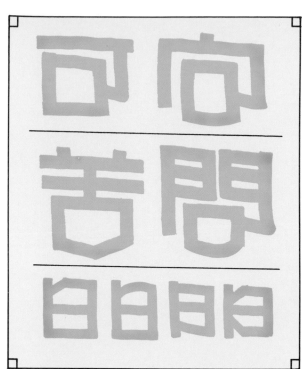

〈四〉口字的變化。

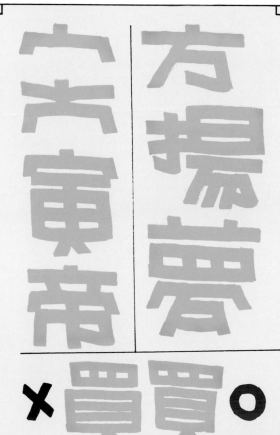

〈五〉壓頂之字的寫法。

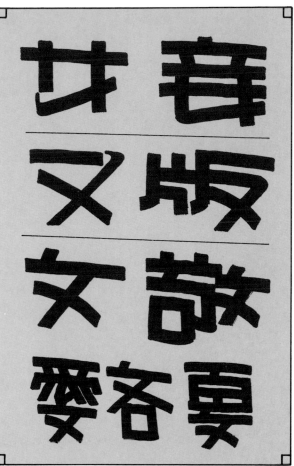

〈六〉交叉字形的寫法。

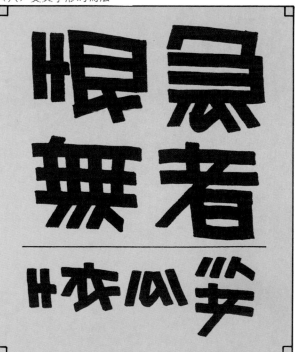

〈七〉恢復原來的寫法。

閃亮登場 熱 新
全新開幕 力放送 鮮派
新鮮上市
快樂 拼盤
歡喜頒

〈一〉主標題

　　整張海報的風格是將之前所學習到的白底海報表現手法，加以整合所呈現出來的。所以主標題是應用活字字學公式舉一反三書寫而成，並配合後續疊字的技巧，可表達出更有特色的字形來。並搭配正字、數字、花邊及字形裝飾等要素。使版面正經而不呆板，擺脫全部是正字所組合的海報給予人僵硬的感覺。其下單字的解析，請讀者務必牢記。

〈二〉單字解析

・又字需考量右上方修弧度的寫法，收尾的筆劃需留意其方向感。

 →

・揚字下方因為上方有一橫槓擋住所以其下可向外擴充書寫。

 →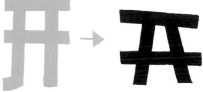

・升字其下可向外擴充書寫製造字形的趣味感。

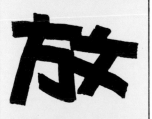 →

・熱字左上方其二種寫法皆可，丸字帶風字的書寫概念，四點火的寫法要帶下方的寫法。

 →

・方字其上一橫槓擋住所以方字可向外擴充書寫，文字其下需向內書寫拉近整個字的重心。

 →

・送字其下帶大字的寫法，捺字在書寫時需提早做結束並製造趣味感。

PS：若要將活字學習的更完整或想快速掌握書寫概念可參閱字學系列2.POP個性字字學，內容針對活字有相當完整而有系統的整理，讓您淺顯易懂，一學就會。

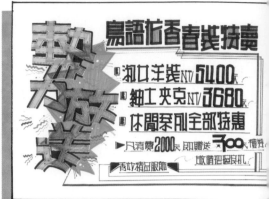

鳥語花香 春裝特賣

淑女洋裝 NT/6850.

紳士夾克 NT/3490.

休閒茶刊全部 NT/720

凡消費 2000 即贈送

価值 700 大禮卷

敬請把把握良機

香妝精品服飾

☆綜合服飾海報文案內容：

各種筆書寫數字的技巧，與麥克筆字做最合適的搭配，最後整合畫面不可忽略。 如指示圖案、飾框、輔助線……等。因內容較多所以書寫時要控制好要素比例的大小，使版面穩定。

美食天堂
就在這裡

傳統蚵仔煎 每盤 35 元
台南担仔麵 每碗 40 元
新竹貢丸湯 每碗 20 元

各地美味陸續推出

開幕期間 85 折
快棄小吃城

☆綜合餐飲海報文案內容:

　　各個要素可依版面而加以變化,如拉長、壓扁、打斜……等。但都需以最複雜字為基準,數字的變化空間需多利用各種轉換公式使數字更有特色,最後指示文字雖小但有活絡版面的功用,使版面更加精緻。

〈三〉疊字應用

・二筆省一筆及口字的寫法。

　　可利用淺色筆二筆劃重疊的地方（筆觸較深），用深色的筆予以區隔，以達到二筆省一筆的效果，並記得內細外粗。另外遇到口字先寫方可產生字形重疊的效果。

・壓頂之字的寫法

　　遇到戴帽子的字形其下若是遇到口字或一橫時須先寫，帽字再後寫。

基本運筆法

・打勾的寫法

　　遇到打勾的字形，先用細筆將其打勾部份區隔出來，外框再加粗線。

・畫圈打點的寫法及
　部首的疊法

　　遇到畫圈的地方先寫，亦可製造趣味感，部首與配字的疊法是依據字形架構的破壞程度而予以區別。

・空心立體疊字

繪製立體字時先將疊字予以區別，完成後再選擇一邊使其立體出來，上圖為空心體，就是繪製完成沒做陰暗面的整理。

・暗面立體疊字

處理完疊字後，先形成空心立體字，然後再暗面使用黑色使其更立體，其餘再採類似色予以深淺處理。

立體疊字

・錯開立體疊字

先將疊字做粗細的區隔後，再選擇一方做錯開，其寬度可厚一點，使其立體的效果更明顯。

・有色立體疊字

處理完疊字後，再使用類似色系做明暗處理，亦有畫水彩的感覺，其陳列效果頗佳。

・前後不加框疊字

　　帶前後不加框的觀念但所有的筆皆採粗邊使其明顯，亦可再用類似色加中線使字形更精緻。

・深底疊字

　　寫完整組的疊字後可利用深色色塊使淺色字更明顯，再利用銀色勾邊筆或用立可白點綴使字形更加亮麗。

花樣疊字

・花邊疊字

　　可利用二色的花邊使字形更加出色，再搭配淺色色塊使主題更明顯。

・裂痕疊字

　　先將疊字繪製完成，再利用細筆做出裂痕的效果，使字形較具振撼性更為突出。

·抖框疊字

　　將框運用抖線予以繪製,感覺
有被電到或發抖的感覺,可運用在相
關的主題上。

·水泡疊字

　　此種字形像是被蚊子叮到起水
泡的感覺,有強烈的趣味性,也可應
用在相關的主題上。

花樣
疊字

·木頭疊字

　　書寫此種字體時要掌握直的先
寫,再寫橫的,或依照筆劃的書寫順
序即可,完成後再給予釘子及紋路的
感覺。

·骨架疊字

　　也是採取木頭字的概念,但在
書寫時需先前後修成圓角,再決定幾
個重點部份繪製即可形成。

＜四＞綜合編排形式

編排方式可採橫式或直式，將前面所學的正字、活字、數字及編排形式並配合飾框及各式指示圖案及造型圖框來豐富整個版面及內容，使海報的變化空間加大，增加許多的發揮空間。

○○○ ：指標題
▢▢▢ ：副標題
──── ：說明文
‥‥‥ ：指示文
▇▇▇ ：數字

<五>綜合要素海報範例

圖說解析：編排形式／主標題的裝飾。

· 副標題直式破壞／　　　錯開框及大體色塊。

· 主標題直式破壞／立體框。

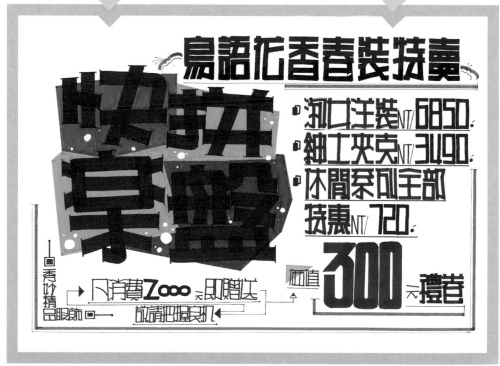

· 橫式編排／單一色塊及點的裝飾。

· 橫式編排／加及字裡造型分割。

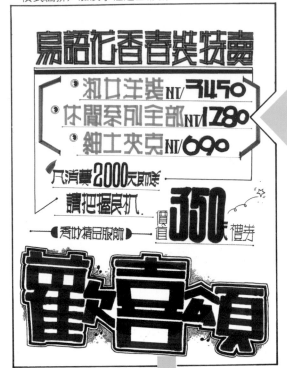

· 指示文直式破壞／加框及大體色塊。

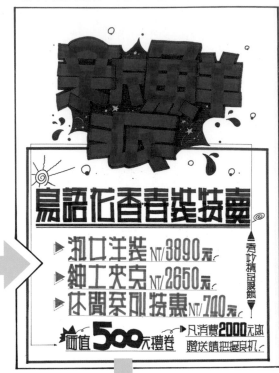

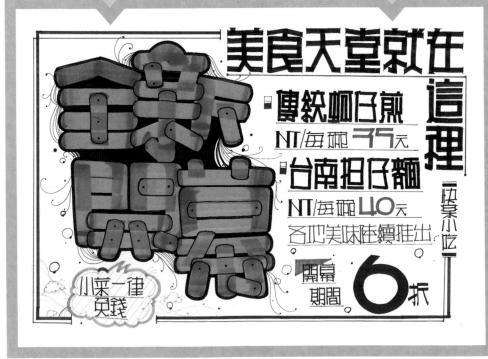

· 橫式編排／加框。

・指示文直式破壞／字裡色塊及點的裝飾。

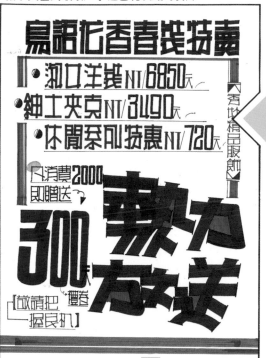

・橫式編排／銀色的勾邊筆加中線及大體色塊。

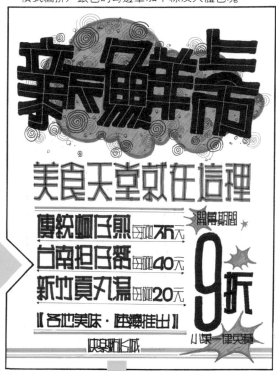

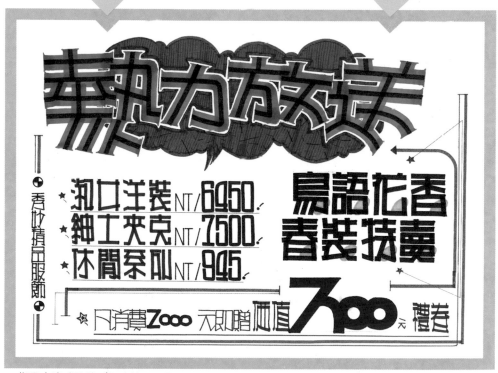

・指示文直式破壞／加中線及大體色塊。

・主標題直式破壞／部首分割法及大體色塊。　　　　　　　・主標題直式破壞／前後不加框及大體色塊。

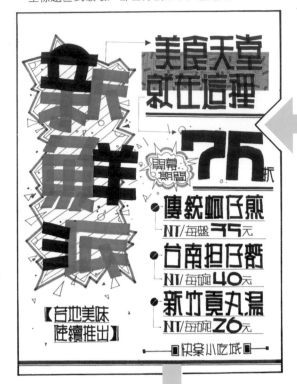

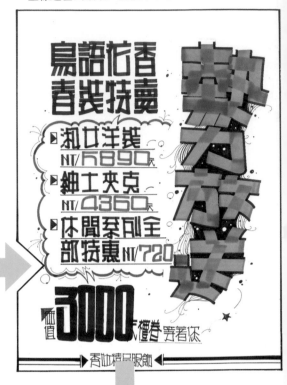

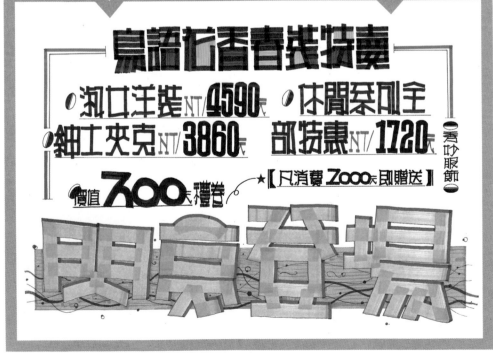

・指示文直式破壞／立體框及大體色塊。

☆撇過半的字形
遇到此種字形
時，其撇的筆劃
須提早做結束，
讓字形更有趣味
感。

☆撇没過半的字形
這種字形架構可
採原來正字的書
寫方法或是直接
帶原來的寫法皆
可。

☆戈字的寫法

右圖皆是戈字的類似字，請注
意需帶視覺引導，讓字形更穩
定。

☆雙銳利的寫法
注意這些字的弧
度差及銳利感需
特別明顯，字體
更為有力。

☆正勾與反勾
正勾須帶視覺引
導讓字形擴充，
反勾字形可製造
字形的趣味性。

想將活字書寫有得心應手的感覺，可參閱「POP個性字學」，內容將活字做最完整的介紹：字帖、書寫公式、書寫技巧等，
您可快速進入活字的領域。

八、插圖海報

此張海報所表現的字體全部為活字，並配合趣味性的插圖，讓整張的訴求空間更加活潑。以下為各種要素的書寫技巧請多加參考。

美食世界　道地美味　招牌菜　傳統小吃

〈一〉主標題

可利用之前所介紹的疊字加以變化組合，但不管是直式或橫式的組合其字間不需預留，但仍需掌握重心在字形的正中央，使整組字更穩定。在後續單字範例有更完整的介紹。

〈二〉副標題

全新開幕閃亮登場

快炒拼盤大放送

從上面字形的組合，即可將整組活字的趣味風格表露無遺，每個字需互補而能達相輔相成的效果。學會活字就能快速繪製好一張完成的POP海報。

榨菜肉絲麵

左宗棠雞

陽春麵

海南雞

大魯麵

甘蔗雞

牛肉麵

白斬雞

什錦麵

烤雞

活字是所有麥克筆字較不易學會的字形，唯獨勤加練習把味道醞釀出來，就能快速掌握多POP麥克筆字的運用技巧，讓海報有更多的表現空間。四組字讀者可多加練習。

紅燒魚

珍珠丸

虱目魚湯

炸脆丸

糖醋魚

炸花枝丸

炸魚排

淡水魚丸

清蒸石斑魚

新竹貢丸湯

〈四〉單字解析

・寸字的寫法不需帶一比一的概念，可提早做結束製造趣味感。

・良字其下類似衣字的寫法也需要提早做結束，讓字形更有律動的感覺。

・夕與面字皆可向外擴充書寫使字形有穩定的效果。

・輔助筆劃的運用可使字形穩定且活潑，讓字形的動態更明顯。

・左方的字形因為部首較多，所以旁邊的配字需與部首差不多大小，讓字形有平衡的效果。

・當字形出現正勾或反勾的字形，其打勾的部份可稍作變化使更有趣味，其變化空間也增大，使字形組合更有趣味性。

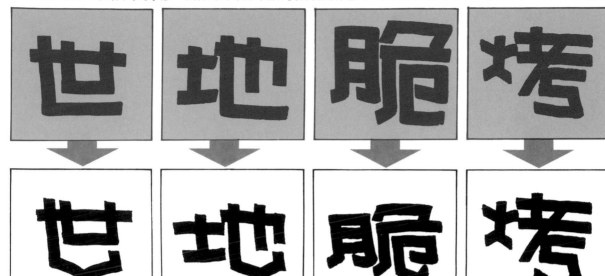

〈五〉指示文書寫

書寫此種要素的筆為大雄獅奇異筆，筆頭為丸型所以書寫時需強調一筆成型，增加筆劃的流暢度，並掌握活字的書寫原則，亦可快速進入狀況。需留意口字的書寫順序，也是誇張的最佳原則，讓字形更加的活潑有生氣。

〈六〉造型化插圖應用

一般而言，插圖可分成寫實插圖、卡通插圖、造型插圖及抽象插圖等。而這幾種插圖中，最適合POP海報的插圖種類，應該是造型插圖了。

繪製造型化插圖的基本原則是先將物體造型幾何圖形化，也就是把物體造型分析後，用幾何圖形加以拼湊組合，然後再將其矮胖化，即是將實物的比例略為矮胖誇張化，以增加其趣味感。由上至下，運用前述兩種方法（造型幾何圖形化及矮胖化），並配合三支筆的概念，加以靈活應用，即可輕鬆繪製出造型插圖了。

有了基本構成要素即可構成一張海報，不過海報的發揮空間是很廣的，利用造型化插圖可活潑整個畫面，帶動整張海報的氣氛，精緻海報版面。筆者將造型化插圖的訣竅整理歸納後，相信讀者必能快速學習繪製插圖的技巧。

· 造型寫實法

· 造型卡通法

· 造型化的插圖可增加POP海報的可看性。

· 造型趣味法

・煮食類的插圖。

本章節介紹的是餐飲海報，所以列舉了各式的容器畫法。

讀者可以參考以下表格所列的形式並配合實物加以造型，即可畫出可愛並且具有個人特色的小插圖，讓您的POP海報更加出色。

・飲料類的插圖。

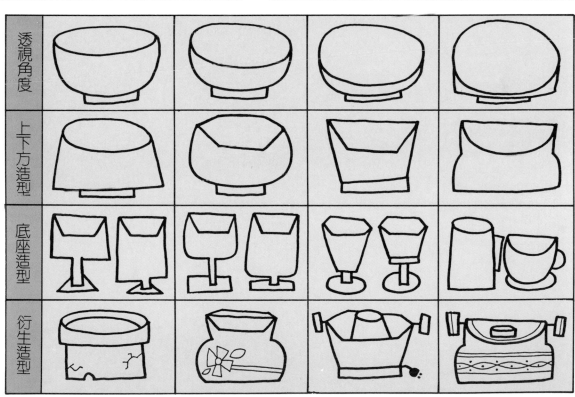

⑵ 單一器物的畫法

　　容器的上方沒有擺飾其他配件（如：吸管、湯匙…等）時，就由上至下繪製，運用三支筆的概念加以精緻化，以下的製作過程可以讓您清楚一張插圖的完成。

1. 利用雙頭筆的尖頭或大雄獅繪製大體輪廓。

1. 利用雙頭筆的尖頭或大雄獅繪製大體輪廓。

2. 用雙頭筆的斜面繪製外圍的輪廓。

2. 用雙頭筆的斜面繪製外圍的輪廓。

3. 再用雙頭筆的極細及條紋筆做裝飾線來點綴畫面。

3. 再用雙頭筆的極細及條紋筆做裝飾線來點綴畫面。

4. 完成圖。

4. 完成圖。

☆單一器物的範例介紹

盤裝物的畫法是由裡往外畫,如(1)(2)(4)圖。其餘各圖皆是由上往下畫,記住需帶三支筆的概念來繪製,使插圖圖案精緻化,並注意到裝飾面的點綴形式,來活潑插圖。

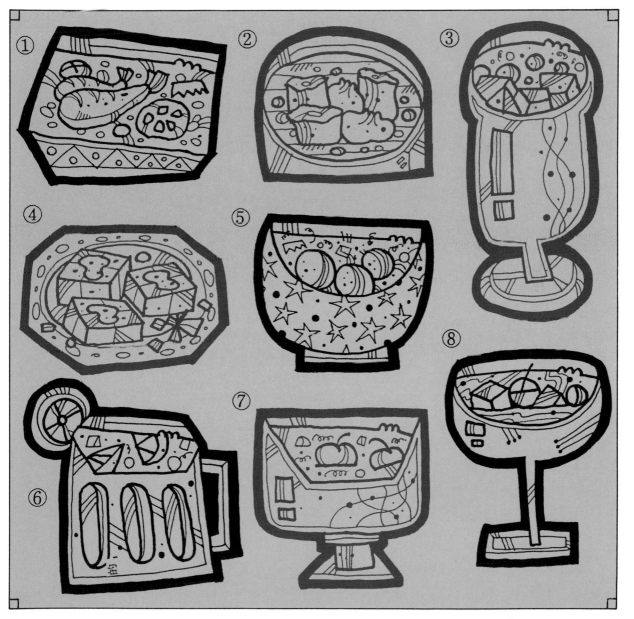

(3) 組合器物的畫法

當器物上方有擺飾其他的配件時，需先由緣線先畫，再組合整個器皿，運用三支筆的概念予以整合應用。

1. 用雙頭筆的尖頭或大雄獅先由邊緣線畫起，再組合整個插圖。

1. 用雙頭筆的尖頭或大雄獅先由邊緣線畫起，再組合整個插圖。

2. 用雙頭筆的斜面繪製大體輪廓。

2. 用雙頭筆的斜面繪製大體輪廓。

3. 用雙頭筆的極細及條紋筆來點綴畫面。

3. 用雙頭筆的極細及條紋筆來點綴畫面。

4. 完成圖。

4. 完成圖。

☆組合器物的範例介紹

　　此組範例都是容器中裝有其他物品的插圖,所以需由邊緣線先畫,再導入三支筆的觀念。請留意花、仙人掌、火鍋及冰淇淋的畫法。

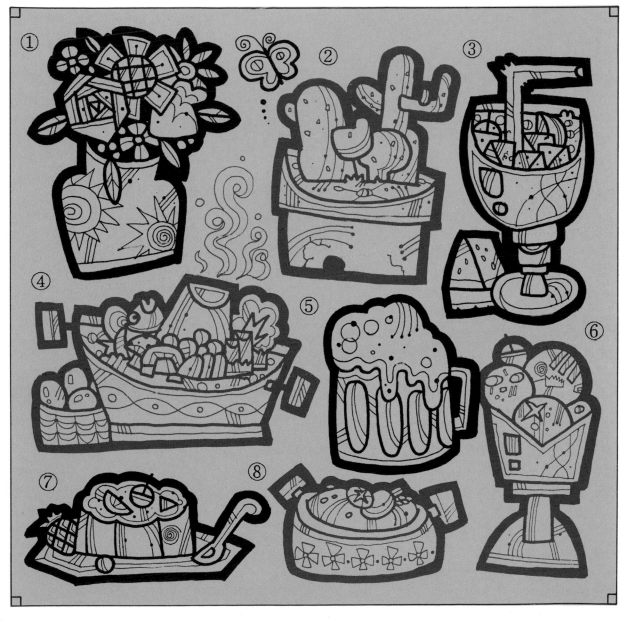

(4) 麥克筆的上色技巧

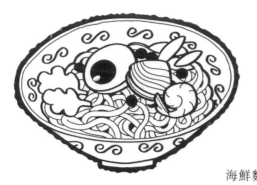

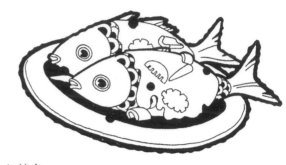

海鮮麵　　紅燒魚

油炸丸子　烤鷄

麥克筆上色　麥克筆上色

加背景　　加背景

☆麥克筆的上色流程

使用麥克筆上色是最基本的POP插圖表現，其上色技巧從構圖（三支筆的概念）到上色，然後加背景，都是不可忽略的步驟。以下的分解過程將清楚的介紹麥克筆上色的步驟順序。

1.將所需插圖影印放大。

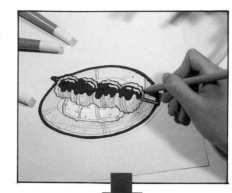

5.再用較深的筆上第二層顏色。

2.利用三支筆的概念，加以裝飾點綴後，再用裝飾好的圖影印一次。

6.用立可白裝飾並加上背景。

3.將影印好的圖案剪些許的白邊。

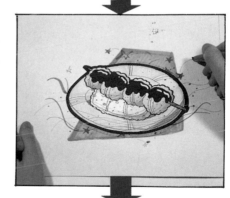

7.用類似色來點綴背景。

4.用淺色的筆上第一層顏色。

8.完成圖。

(5)背景的繪製

背景相違背、四角需透氣

選擇圖內所缺顏色

類似色點綴

背景不加框

☆類似色色塊組合的背景裝飾：　　　☆運用三支筆概念的背景裝飾：

選用類似色用重疊或留白的方式加以裝飾。　　利用粗中細線製造出背景的空間感。

☆特殊的背景裝飾

(1)利用粉彩紙剪貼。
(2)粉彩紙再運用色鉛筆。
(3)報紙拼貼。
(4)棉紙撕貼。
(5)噴刷。
(6)雜誌底紋裝飾。
(7)大支麥克筆渲染拼貼。
(8)蠟筆。

⑹ 插圖的配置

插圖可以增加版面的活潑性。以下範例的版面是用活字所構成，所以需要用插圖及輔助

圖案加以律定，使海報活潑而不輕浮，讓畫面更穩定。讀者可以參考以下範例的字形裝飾及插圖繪製加以搭配運用。

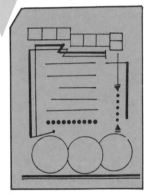

○○○：主標題
□□□：副標題
———：說明文
………：指示文
▆▆▆：插圖

7) 插圖海報範例

圖說解析：主題內容／字形裝飾／
　　　　　插圖背景裝飾。

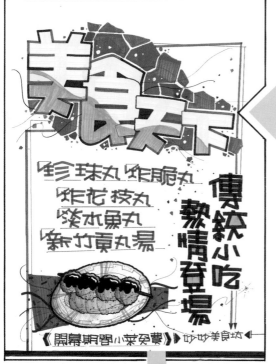

· 海鮮麵／分割法及類色色塊組合／三支筆的背景法。

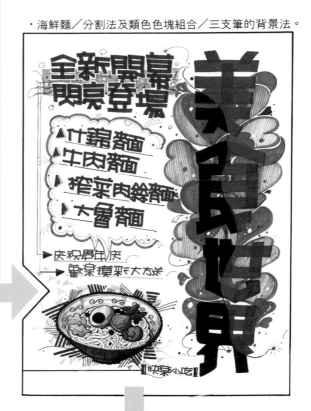

· 油炸丸子／加框及類似色　　色塊組合／大體色塊。

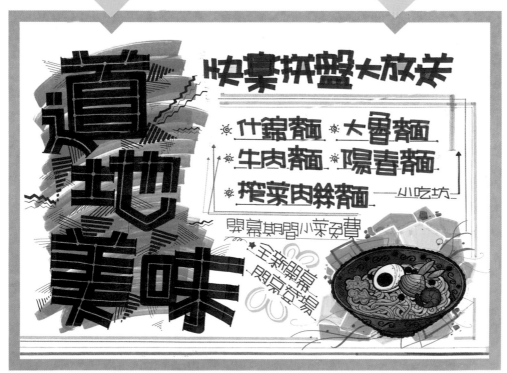

· 海鮮麵／銀色勾邊筆加中線及大體色塊／類似色色塊組合。

・油炸丸子／加中線及大體色塊／大體的造型色塊。

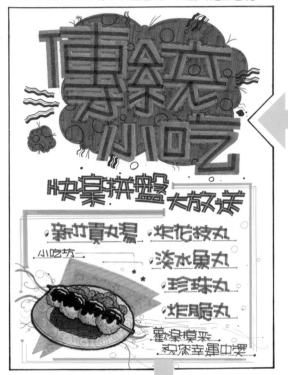

・油炸丸子／立體框及大體色塊／大體的造型色塊。

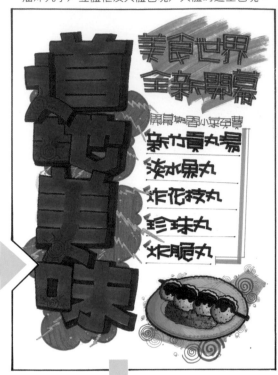

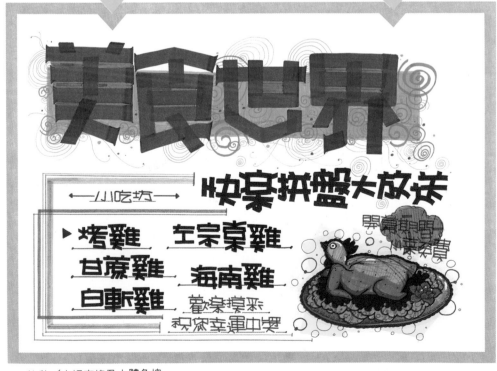

・烤鷄／字裡字塊及大體色塊。

・紅燒魚／立體框及大體色塊／三支筆的背景法。

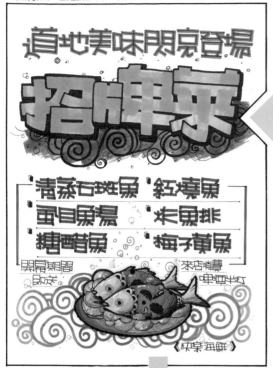

・紅燒魚／銀色勾邊筆加中線及大體色塊／大體的造型色塊。

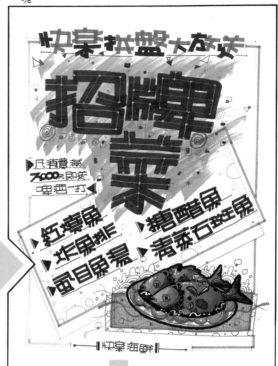

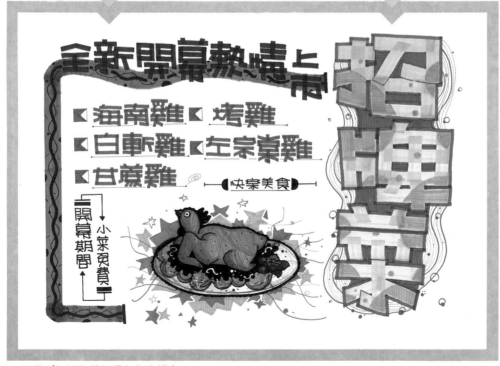

・烤雞／加框及類似類色色塊組合。

· 以圖爲底／加框（前後不加框）。

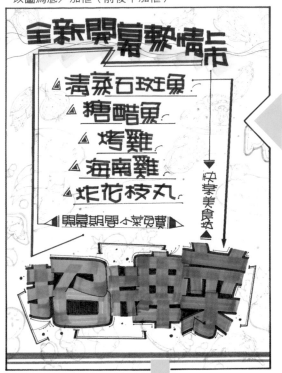

· 烤鷄／加框及大體色塊／類似色上色。

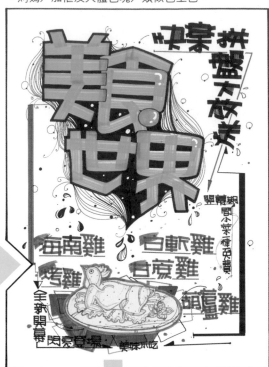

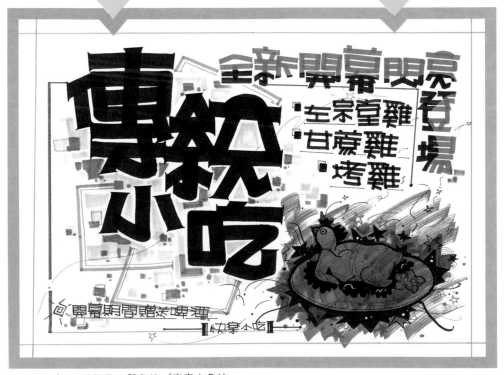

· 烤鷄／線的裝飾及大體色塊／寫意上色法。

一、生活色彩學

色彩常伴你左右，但是如何選擇搭配合適的顏色，往往是一個很頭疼的事情，筆者根據多年玩色彩的經驗及學生的困擾，特地整理出一套淺顯易懂的「生活色彩學」。讓你快速掌握配色的方法，依序為讀者介紹構成色彩的要素、配色方法、配色依據…等，提供讀者參考。

★色相

・紅黃藍爲三原色，所有色彩都是以這三色去延伸的。

★明度

〈一〉 構成色彩的三大要素

(1)**色相**：所謂色相指的就是色彩的相貌，簡單的說亦是「顏色」。舉個例子說明：這間房子的色相很柔和，所敘述的是這個房子的「顏色」很柔和，所以各位讀者不需費思量的去證明何謂色相，需將彩度與明度結合即能構成「色相」，以下將證明。

(2)**明度**：指的就是色彩的明亮度，就是將其一顏色給予加黑、加白。加黑以後其明度變低，加白融合後明度就會提高許多。所以，一個顏色的明度是決定添加黑色的多寡。

(3)**彩度**：指的就是色彩的鮮艷度，愈靠近純色的彩度就是愈高，而不是色彩的深淺也不是濃淡。所以需要高彩度的顏色，就是儘可能使用原色去加以調配，其色彩的鮮艷度就會非常的高。

・最右邊的明度最低，依序爲中明度及高明度。

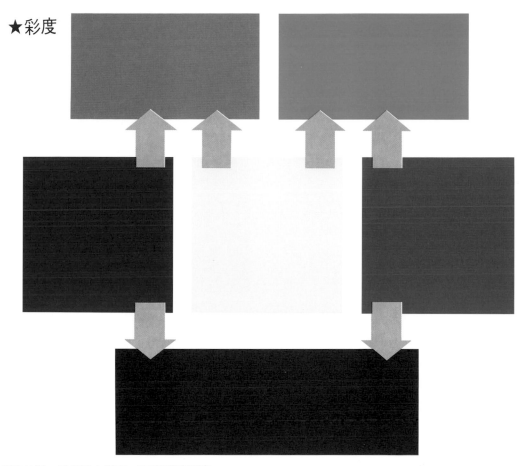

★彩度

・1.5格彩度較低，2.3格爲中彩度，第4格爲高彩度。

★彩度的辨別法：

以上六大基本主色，紅、橙、黃、綠、藍、紫，這些純色其彩度最高也最亮麗，所以愈接近這些色彩，其彩度就是愈高，而不是最亮或淺的色彩，彩度才是最高，這是一般人最常誤解，所以請務必留意此原則。

・右邊爲高彩度，依序爲中彩度及低彩度。

〈二〉色彩的配色方法

　　了解顏色的基本構成要素之後，即可延伸配色方法之應用，顏色要搭配得賞心悅目並不是件難事，只要運用筆者所研發的生活色彩學系統，相信讀者就可以輕鬆掌握配色的技巧，快速進入色彩的領域。我們歸類出以下六種配色方法：

(1) **無色彩的配色法**。

(2) **無彩色的配色法**。

(3) **類似色的配色法**。

(4) **對比色的配色法**。

(5) **彩度的配色法**。

(6) **咖啡色的配色法**。

　　在後續的版面，我們將做更詳細完整的介紹，供讀者作為參考。

· 無彩色與彩色的對照。

· 紅色的配色方法依序為（1.）無彩色、（2.）類似色、（3.）對比色、（4.）彩度的配色。

(1) 無色彩配色

所謂的無色彩配色指的就是黑色、灰色、白色的三色的配色。此種配色方法運用在日常生活中的機會較少，因為缺少色彩的搭配所呈現的是較為呆板、死氣沉沉的感覺，負面意義也比較多，使用的機率比較低，不是人人所能接受的配色方法。所以，無色彩的配色屬於較弱的配色方法，然而，所表現的價值感是歸類於高級的範疇內，運用在高級服飾、精品類、珠寶類到汽車、電氣等價位較高的產品上較為合適或是運用於前衛、極端的產品訴求上。

(2) 無彩色配色

選擇任何一個顏色與黑色、灰色、白色搭配稱之為無彩色配色。當作找不到合適的顏色搭配時，可以考慮用黑色、灰色、白色來搭配，因為此種配色方法是最紮實、最完整、最無疑問的配色方法。以黑色、灰色、白色搭配容易導引出高級配色：(1)紅色配黑色：有強烈的視覺導引效果，適合應用較酷、前衛的行業、商品上。(2)紅色配灰色：適合精品業、珠寶、化妝品、服飾等行業，給人一種平緩、柔和但高級有質感的味道。(3)藍色配白色：屬於大自然的配色（藍天白雲），可應用在電腦資訊等相關行業。由以上即可得知，明度低的顏色配白色，中明度的顏色配灰色，高明度的色彩配黑色，掌握這個配色原則，讀者可以自行運用搭配。

(3)類似色配色

　　用相近的顏色相互搭配的配色方法就是所謂類似色配色。利用類似色所營造出來的是柔和、貼心、可愛、溫馨的感覺，所以適合用於嬰兒用品、少淑女服飾、化妝品、花藝、婚紗…等，感覺上柔美而且溫柔的行業及產品包裝上，但須注意所搭配的類似色明度差不可太過相近，以免造成同一色系的困擾，而失去類似色配色的意義。類似色配色的整體感覺趨向於平坦、柔弱、缺少衝勁，所以在作品的表現上，吸引力較弱，不適合用於前衛、酷、流行的設計上，因此，類似色經常扮演配角的地位，讓主角更為明顯，達到相輔相成的作用。

(4)對比色配色

　　對比色配色就是利用對比色來搭配。以三原色（紅、黃。藍）構成三角形三個頂點，相互混色，形成紅、橙、黃、綠、藍、紫的純色，依序環繞成六角形，其對角線即是對比色：紅—綠、藍—橙、紫—黃。對比的配色方法。給人前衛、鮮明開朗、流行的感覺，適合在Pub、餐廳、年青人的相關行業應用，但對比色配色要搭配相同彩度、明度的色彩，以免過於突兀。

(5)彩度的配色

　　用相同彩度的顏色搭配的配色，意即是以彩度為主導的配色。例如：三原色（紅、黃、藍）的配色就是高彩度配色；粉紅色配淺紫色，給人柔和的感覺，是為低彩度的配色方法；洋紅色配天空藍色，是亮眼的色彩搭配，屬於中彩度的配色。彩度的配色是一種很活潑、靈活的配色方法，但也是較不易學習的配色法，讀者若能多加練習，您在搭配用色的空間會更寬廣。

(6)咖啡色的配色法

　　咖啡色是所有顏色中較不易配色的顏色，所以咖啡色的配色法特別介紹於此。其配色方法可以用深咖啡色搭配淺咖啡色、淺咖啡色配深咖啡色或搭配紅色、橘色、黃色（類似色配色）；或搭配黑色、灰色、白色（無彩色配色）；若以藍黑色、黑紫色搭配深咖啡即是彩度的配色；獨缺對比色的配色法，但咖啡色還可以與綠色搭配（因為大樹的因素），所以有些泡沫紅茶、茶藝館會選擇此種配色方法。

〈三〉配色的依據

　　了解配色方法以後，若能對色彩的屬性、含意有更深的了解與認識，應用於我們的日常生活中，會使色彩的生命更豐富。筆者整理出五個原則供讀者參考：感覺、年齡、季節、節慶、行業，將這個五個配色原則加以組合串連，就能選出合適的色彩。

色彩聯想分析表

色彩	色相	具體的聯想	抽象的聯想
	紅	血液、口紅、國旗、火焰、心臟、夕陽、唇、蘋果、火	熱情、喜悅、戀愛、喜慶、爆發、危險、熱情、血腥
	橙	柳橙、柿子、磚瓦、晚霞、果園、玩具、秋葉	喜悅、活潑、精力充沛、熱鬧、和諧、歡喜
	黃	奶油、黃金、黃菊、光、金髮、香蕉、陽光、月亮	快樂、明朗、溫情、積極、活力、色情、刺激
	綠	公園、黨派、田園、草木、樹葉、山、郵筒	和平、理想、希望、成長、安全、新鮮、動力
	藍	海洋、藍天、遠山、湖、水、牛仔褲	沈靜、涼爽、憂鬱、理性、自由、冷靜、寒冷
	紫	牽牛花、葡萄、紫菜、茄子、紫羅蘭、紫菜湯	高貴、神秘、優雅、浪漫、迷惑、優柔寡斷
	黑	夜晚、頭髮、木炭、墨汁、黑板	死亡、恐怖、邪惡、嚴肅、悲哀、絕望、孤獨
	白	雲、白紙、護士、白兔、白鴿、新娘、白襯衫	純潔、樸素、虔誠、神聖、虛無、廣大

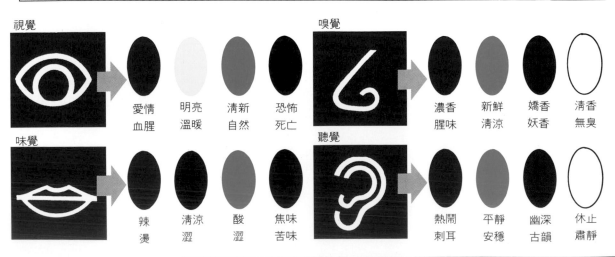

視覺　　→　愛情血腥　　明亮溫暖　　清新自然　　恐怖死亡

嗅覺　　→　濃香腥味　　新鮮清涼　　嬌香妖香　　清香無臭

味覺　　→　辣燙　　清涼澀　　酸澀　　焦味苦味

聽覺　　→　熱鬧刺耳　　平靜安穩　　幽深古韻　　休止肅靜

幼年 　這個年紀給人的感覺是天真無邪、可愛，所以適合粉色系的顏色或搭配白色，適合用於嬰兒相關屬性的店面招牌及各式包裝。

　這個年齡是屬於活潑好動的年齡，喜歡追求流行，所以適合純色來搭配，給人充滿活力的感覺。 **青年**

壯年 　趨向成熟、穩定的年紀，因此選的顏色不可太花俏，以中彩度、中明度的顏色較為適合，給人安定沈穩的感覺。

　這個年齡層在選擇顏色時，必須抓到慈祥、和藹可親的感覺，因此適合較深沉的顏色，如：墨綠色、豬肝紅等色。 **老年**

春天 　給人的感覺跟幼年一樣，都是適合甜甜、粉粉的顏色，所以同樣地，以粉色系最為貼切，綠色調也相當適合，因為春回大地，生機盎然。

　艷陽高照的夏天，所以明亮的黃色是再適合也不過了。酷夏需要消暑：吃冰、游泳、吹冷氣…等，所以清涼的藍色也很合適。 **夏天**

秋天 　豐收的季節，也是楓紅的季節，自然，黃色與菊色都是很合適的顏色。這時萬物枯萎，也可以用灰色來表達。而蝗蟲是季節昆蟲，用墨綠、草綠代表也可以。

　大地一片死寂，因此用黑色、灰色來表達很適合，而冬季下雪，以藍色、白色表達冬天也相當適合。 **冬天**

 ・新年：紅、黑、金、銀、橙

 ・聖誕節：紅、綠、金、銀、白

 ・情人節：紫、粉紅、淺藍、白

 ・母親節：紅色系、紫、黃

 ・中秋節：黃、橙、白、紅

 ・端午節：黃、橙、綠、紅

 紅色系

 橙色系

 黃色系

綠色系

 藍色系

 紫色系

色彩	適用業種（符合企業形象或產品內容）
紅色系	食品業、石化業、交通業、藥品類、金融業、百貨業
橙色系	食品業、石化業、建築業、百貨業
黃色系	電氣業、化工業、照明業、食品業
綠色系	金融業、林業、蔬菜業、建築業、百貨業
藍色系	交通業、體育用品業、藥品業、化工業、電子業
紫色系	化妝品、裝飾品、服裝業、出版業

二、色底海報的製作

海報可分為白底海報及色底海報，白底海報在前面的章節已經詳細的介紹過了，而色底海報因為使用紙張的不同，表現手法的不同，所以其表現的感覺也較為精緻。再加上色底海報的使用場所和較長的使用期限，增長了製作的時間，因此，與白底海報的概念是完全不同的，在後續的章節中，我們將做更為完整的介紹。

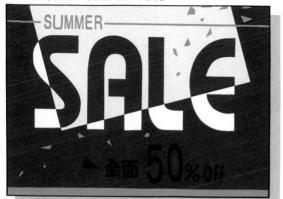
· 白底海報給人快速簡便的感覺。

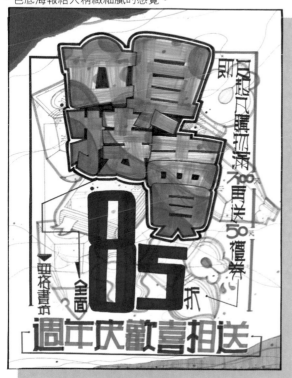
· 色底海報給人精緻細膩的感覺。

· 開幕時的色底POP海報。

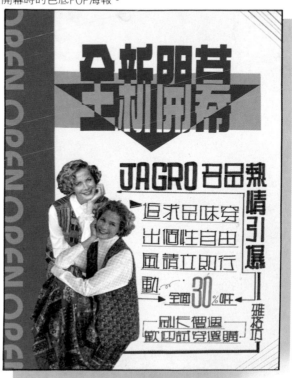
· 白底海報給人時效性較短的感覺。　　· 色底海報給人時效性較長的感覺。

・陳列於賣場的精緻POP色底海報。

 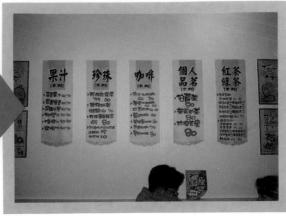

＜一＞製作色底海報的基本原則

在製作色底海報時，有二個基本原則：(1)**加色塊**：色底海報若不加色塊，會使海報呈現鬆散的感覺，必須靠壓色塊營造海報的空間感，穩定版面，但壓色塊便需要考量到配色的原則及編排形式。(2)**不要使用麥克筆書寫**：使用麥克筆會產生對紙張吃色及暈開的困擾，因此，在標題書寫會選用廣告顏料書寫或剪字的方式，使版面更精緻。只要能掌握住以上的原則，就能輕鬆製作出一張出色的色底海報。

＜二＞色底海報使用工具的小秘訣

以下將為大家介紹使用工具及割字剪字時的小技巧，都是累積筆者多年的經驗與大家分享，雖然只是一個小小的動作，但卻會使你在製作海報時更方便。

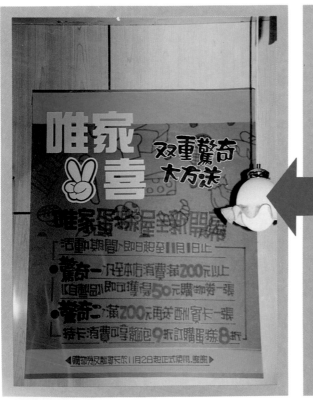 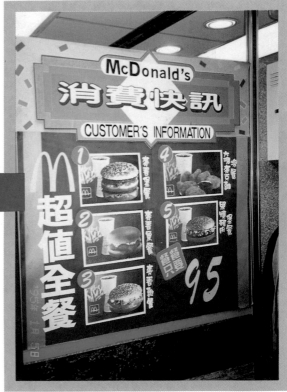

・陳列於賣場的精緻POP色底海報。

在壓色塊時，色塊約占版面的三分之一；在黏貼時，可利用強黏噴膠，黏貼會較平整。

噴膠可分為完稿噴膠及強黏噴膠，完稿噴膠屬於暫黏性，而強黏噴膠黏性較強，較適於POP海報的製作。在使用噴膠應輕輕壓噴頭的末端，才能均勻的噴灑噴膠在黏貼面。

在裁切色塊時，先將紙張裁成標準開，方便剩餘紙張下次使用，再將紙裁成三分之一的色塊大小（或你所需的大小），以達到省紙的目的。

刀片分為一般刀片及筆刀刀片，一般刀片適合行政工作時使用，而筆刀刀片斜口較斜，比一般刀片銳利，不易斷裂，方便製作美工作品時使用，但使用時要小心。

在裁切紙張時，將刀片推長避免在裁紙時卡住紙張。

所謂「欲速則不達」，在裁紙時若一口氣裁紙，常常會出現裁得不漂亮的情況，因此，裁紙可利用手當鎮尺，一段段裁，使紙張裁切的較完整。

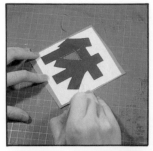

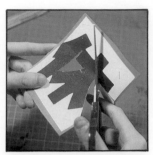

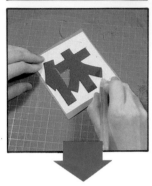

　　在割字時首先要搭橋，將筆劃連接起來，使割字時不會分散。割字順序是先割直線，再割橫線，割的時候，要滲透到筆劃內劃十字，遇橫線時，則將紙張轉個方向，將筆劃轉成直筆，方使割字。

　　割字如遇兩撇時，則是以轉紙不轉手的方式，先將紙轉成直的筆劃，並掌握住先割直筆再割橫筆。

　　使剪刀剪字時，如割字般一樣是剪進筆劃內剪十字，便於剪刀轉彎。在剪直角時，便可將多餘紙張剪掉（如下圖）。

　　當剪口日字時，需先剪裡面再剪外面，以方便拿紙。如上圖，可將筆劃剪入（注意要剪相同一邊），並帶剪十字的概念。

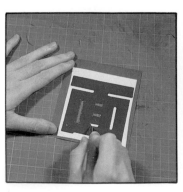

在割字時，剪刀與刀片並用時，多是先用刀片割裡面，再利用剪刀外面的輪廓。

＜三＞字形裝飾

將字切割下來當做主標題，若不做任何的字形裝飾，會使版面力量顯得薄弱，因此字形的裝飾仍是必要的。以下的字形裝飾可供讀者做為參考。

(1)加外框

將割好的貼在紙上，沿著外框0.5～1.5cm的距離剪等間距的外框即可。外框的裝飾又可分為四種：全部加框：(1)(2)(4)；單一加框：(3)(5)；換字的顏色：(2)(4)；換框的顏色：(5)。通常換字的顏色便不換框的顏色；換框的顏色便不換字的顏色，否則，會使整組字顯得很凌亂。

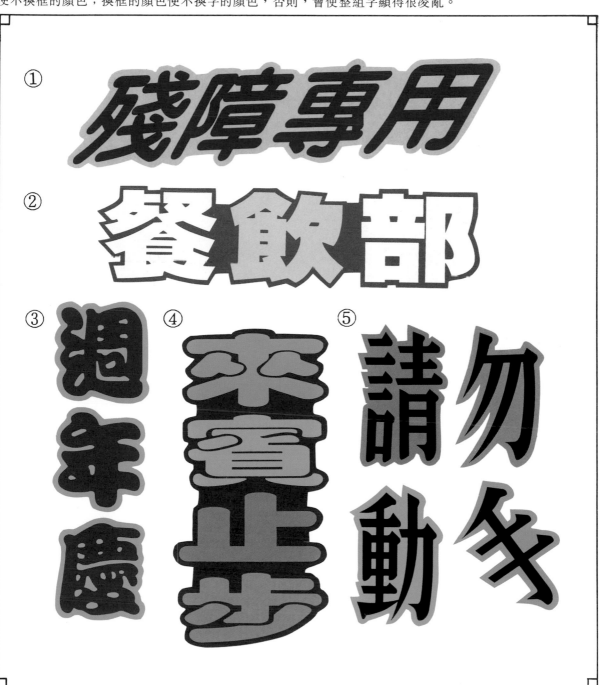

(2) 陰影字

在POP海報中，陰影字是最受歡迎的字形裝飾法之一。在做陰影字的效果時，須先割二組字，一組深色一組淺色，在貼的時候可往上下左右間隔一點錯開貼；而貼的順序則是依底紙的深淺來決定，淺色底紙是先貼深色字當陰影，而深色底紙則反之。

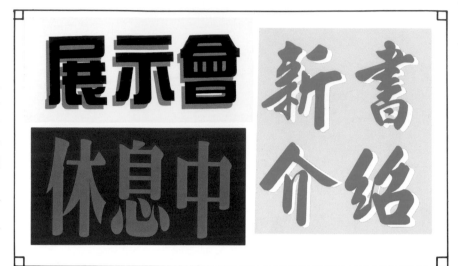

(3) 換部首

此種裝飾法也是需要兩組字來做變化，但需彩度、明度相同，然後再換部首裝飾，這是一種省時又省力的裝飾方法。

(4) 分割法

觀念與換部首的裝飾方法相同，也是需要彩度、明度相同的兩組字，將兩組字同時分割，各取一方加以組合，可同時做好兩組字。分割的形式，可依照讀者的喜好，自由發揮。

(5) 大體色塊

　　用一色塊加以裝飾，色塊可用不同的分割方式加以取代，淺色字用深色色塊裝飾，而深色字則需用淺色色塊予以裝飾，並可用幾何圖形（例如：星星、圓形、方形）的類似色色塊加以點綴，使畫面更為活潑。

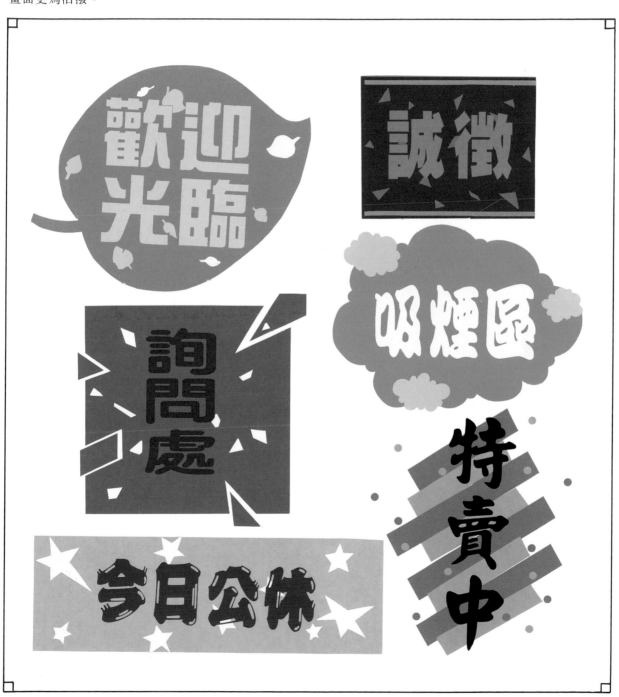

(6) 單一色塊

利用不同的幾何圖形，給一個字單獨的色塊。要注意變化的概念是換字的顏色就不換色塊的顏色，換色塊的顏色便不換字的顏色，若是同時換色會使整組字變得混亂。

(7) 角落色塊

利用幾何圖形或造型圖案於字的上下左右四個角落，用色塊加以點綴，使字形更加活潑，仍是必須注意字與色塊的顏色只能選擇一項做變化。

(8) 鏤空法

通常在割字時，是要字不要色塊，但此種裝飾法則是要色塊不要字。就要在切割之前，先將所要的色塊律定好，再細心切割，即可一舉兩得，同時取得兩組字。若是加以變化，還可以做出反差的效果，使字形的變化空間更大。

＜四＞壓色塊的概念

　　在製作色底海報時，第一個步驟就是壓色塊（色塊約占版面的1/3），使畫面產生空間感。而一張海報配色的概念是決定於底紙與色塊的配色，我們將在後續的章節中有完整的介紹。

　　底紙壓完色塊後，再搭配主標題的顏色及裝飾，即可產生類似印刷品的感覺。主標題的裝飾須二種，而壓色塊也可算一種，所以仍要做一種裝飾，使主標題強而有力，以上範例可供讀者參考。

圖說解析：色塊的壓法／主標題的裝飾／副標題的裝飾。

底紋壓／整體外框／壓色塊。

分割法／單一外框換色／鏤空法。

分割法／陰影字／鏤空法。

對等壓／單一色塊／大體色塊。

廢紙壓／分割法／角落色塊。

獨立壓／單一外框／鏤空法。

(1) **對等壓：**在左右或上下方壓色塊，可取一邊做幾何圖形變化。

(2) **黃金分割法：**依1/3的面積比，在橫、直線1/3處壓色塊，其表現形式非常多元化。

(3) **獨立壓：**利用不同形狀紙張壓色塊，在張貼時須注意上下左右要預留一點空間即可。

(4) **廢紙壓**：利用多餘的紙張或將紙張做出撕貼的感覺任意壓，即是廢紙壓。　(5) **隨便壓**：將矩形隨便貼在紙張上，

(6) **分割法**：是屬技巧性的壓色塊方法，基本上可分成：直條裁切法、快刀斬亂麻、色塊分離法、

直條裁切法　　　　　　　　　　　　　快刀斬亂麻

以上四種分割法需要工具有：切割墊、完稿尺、筆刀刀片及強黏噴膠。

色塊分離法

＜五＞色塊與主標題的配色原則

　　色塊與底紙的顏色是主導海報配色的主要因素，往往有很多人不知道底紙色塊決定好了之後，主標題的顏色應該如何配置。其實很簡單，主標題的配色方法就是從四種配色原則中，扣除底紙所用的配色原則，其餘的配色原則皆可，因此，有了這樣的基本概念之後，從此以後配色的問題就難不倒您了。

圖說解析：壓色塊的方法／主導的配色原則／主標題的配色原則。

黃金分割法／對比色配色／彩度的配色。

隨便壓／對比色配色／無彩色配色。

對等壓／類似色配色／無彩色配色。

黃金分割壓／無彩色配色／對比色配色。

分割法／類似色配色／無彩色配色。

獨立壓／彩度的配色／類似色配色。

＜六＞指示牌的製作流程

　　很多人覺得製作色底海報是一件很難的事，其實不然，只要能掌握製作的基本概念和方法，就可以快速進入色底海報的設計領域。將之前所介紹的觀念，由剪字到字形裝飾、壓色塊的概念到配色方法，舉一反三，製作色底海報相信對您會是一件易如反掌的事了。

1.選擇底紙與色塊的顏色並決定配色方法。

5.貼好字後，利用幾何圖形裝飾版面，使海報更活潑。

2.貼色塊：選擇獨立壓以及類似色配色。

6.主標題為鏤空法，使畫面更精緻。

3.割字：掌握住劃十字及轉字的概念。

7.利用轉彎膠帶及立可白點綴整合畫面。

4.字形裝飾：主標題要有二種裝飾方法，壓了色塊已是一種，第二種選擇加外框。

8.完成品。

（1）（2）（4）（7）為矩形，（5）為簡易造型，（2）（6）是卡通造型。

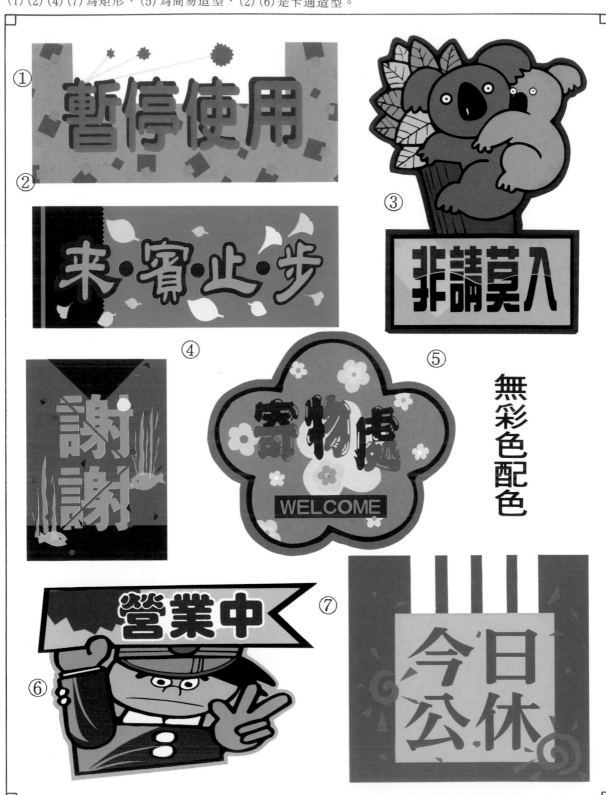

① 暫停使用
② 來・賓・止・步
③ 非請莫入
④ 謝謝
⑤ 寄物處 WELCOME
無彩色配色
⑥ 營業中
⑦ 今日公休

(3) (4) (5) 是幾何圖形，(2) (6) (7) 為簡易造型，(1) (8) 屬卡通造型。

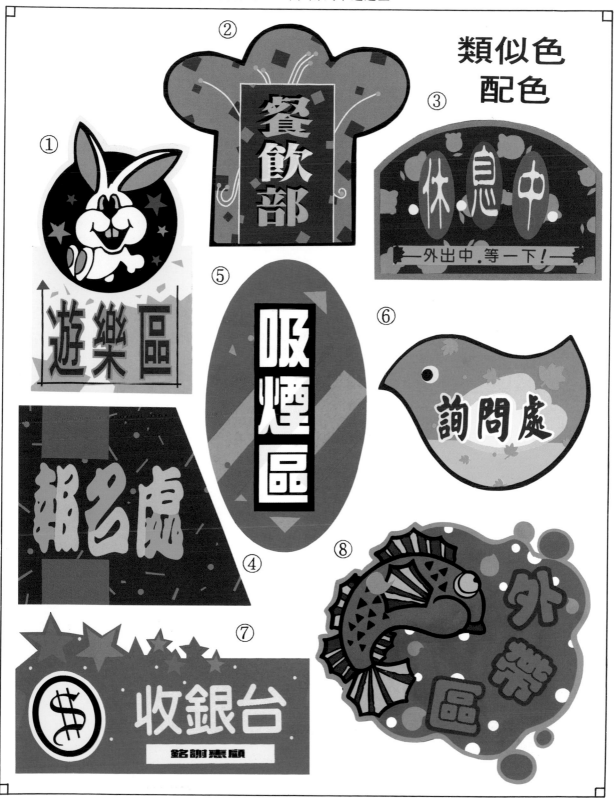

類似色
配色

(2)(3)(5)(6)(8)是幾何圖形，(4)屬於簡易造型，(1)(7)為卡通造型。

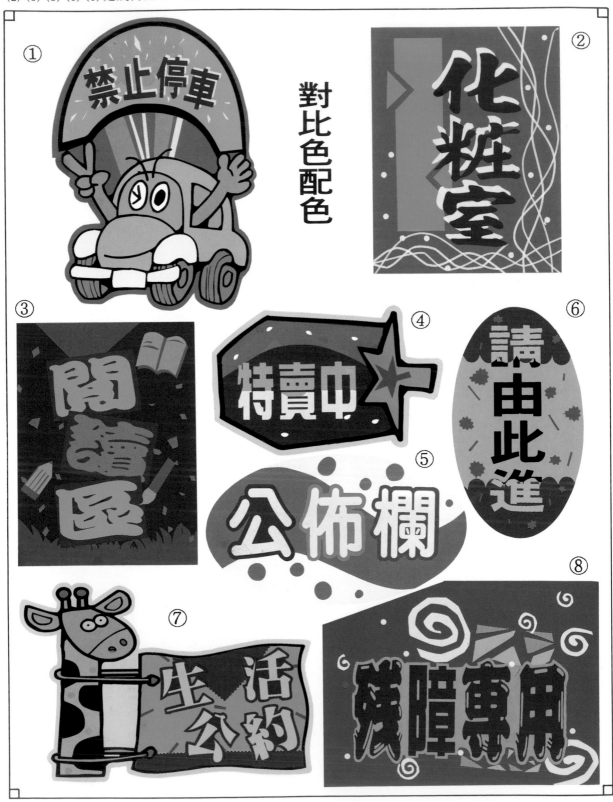

① 禁止停車

對比色配色

② 化粧室

③ 閱讀區

④ 特賣中

⑤ 公佈欄

⑥ 請由此進

⑦ 生活公約

⑧ 殘障專用

(2)(3)(5)(7)為幾何圖形，(1)(8)(9)是簡易造型，(4)(6)屬於卡通造型。

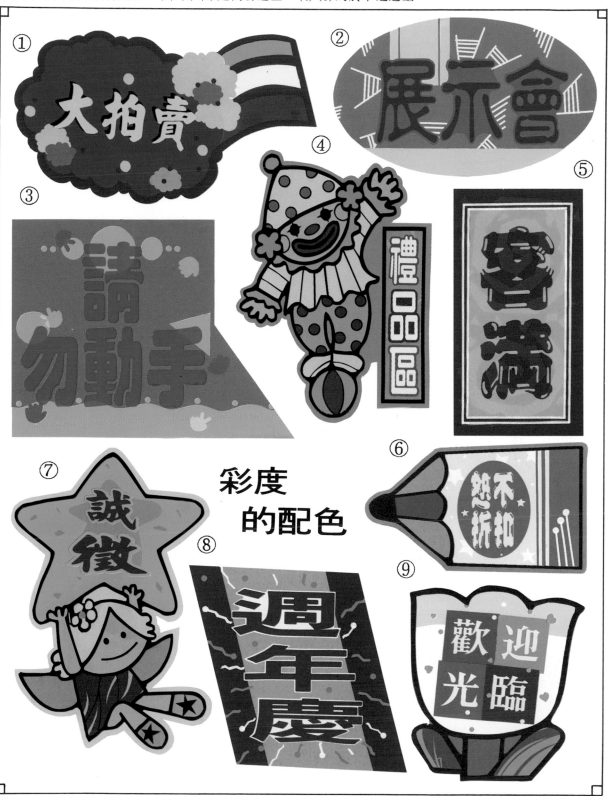

彩度
的配色

三、變體字書寫技巧

　　變體字是所有POP字體最受歡迎也最活潑的字體，除了可充份傳達自我風格外，亦能掌握毛筆字的創意空間，突顯出變體字的多元化功用。

　　相同針對不同的字形，筆者都有研發其書寫公式，幫助讀者可快速進入POP字體的領域，以下的書寫方法讀者可對照圖例，加以舉一反三應能變化出更有特色的字形。

　　公式如下：〈一〉**將部首縮小**：部首縮小，其趣味感就更加明顯。〈二〉**中分字的寫法**：注意其下二撇趣味感的表現形式。〈三〉**有捺字形的寫法**：要製造趣味感，是走足等字並留意雙銳利的感覺。〈四〉**口字的變化**：當口字於字形下方可帶一筆成型的概念。〈五〉**畫圈打點**：應在字形的右下方。〈六〉**交叉字形的寫法**：只有女字仍帶正4其餘皆為交叉。〈七〉**一筆成型及恢復原來的寫法**：這些字架需留意，因為要讓字形有流暢感，此重點需要充份掌握。

〈一〉將部首縮小。　　　　　　　　　　〈二〉中分字的寫法。

〈三〉有捺字形的寫法。

〈四〉口字的變化。

〈六〉交叉字形的字法。

〈五〉畫圈打點。

〈七〉一筆成型及恢復原來的寫法。

〈四〉 變體字海報設計

變體字帶給人活潑具動感的感覺，可運用在具有個性及自我風格之行業或設計品上，可應用的空間也是相當地廣泛，在POP海報中，是最受歡迎的海報形式之一。

變體字除了中國風味濃厚之外，也有相當濃的復古風味，再搭配上合適主題的插圖及顏色，很輕易的可營造出變體字海報特殊的另類風格。

在此單元為您介紹了各式的書籤、裱畫及泡沫紅茶的海報等，不僅在工具的使用、製作的步驟和插圖的整合，都有極完整的介紹，請讀者慢慢品嚐後續我們所為您精心準備的麥克筆大餐。

·色底海報用麥克筆書寫，感覺較粗糙。

·色底海報可應用墨汁或廣告顏料書寫，濃度須較稠，使畫面更精緻。

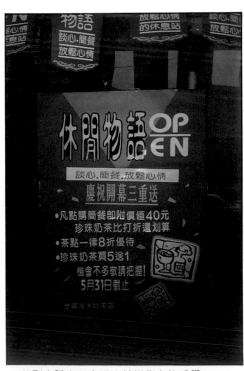

·印刷字體亦可表現出精緻復古的感覺。

·運用印刷字體剪字是最為精緻的作法。

(1) 變體字的工具材料介紹

　　要製作出一張極具風格的變體字海報，工具自然是一項不可或缺的要素。我們將工具歸納為四大類，依序為(1)書寫工具：包括圓筆、毛筆、墨汁、廣告顏料、梅花盤等。(2)紙材運用：宣紙、棉紙、金花紙、友禪紙、雲龍紙、美國卡紙等。(3)腐蝕工具：保麗龍、菜頭、大小雄獅、麥克筆、甲苯。(4)切割工具：刀片、牙籤、原子筆蓋、雕刻刀、45度切割器、曲線切割器等。

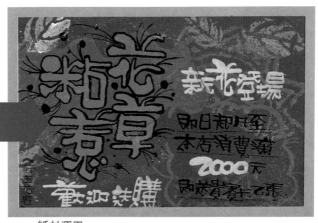

・書寫工具。

・紙材運用。

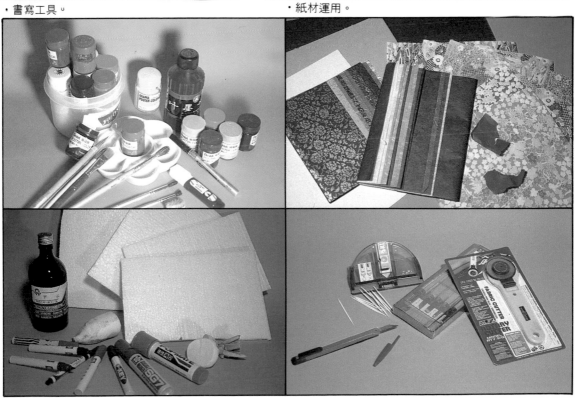

・腐蝕工具。

・切割工具。

(2)壓印技巧

通常在泡沫茶店海報中的那些漂亮又模糊的圖案，都是利用保麗龍腐蝕及菜頭雕刻壓印而成。欲製作具有自我風格的海報，壓印可說是最好的方法之一。

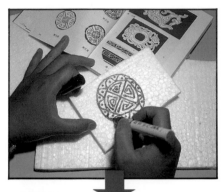

1.選擇合適的圖案，用奇異筆打草稿。

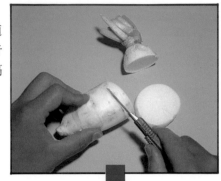

1.將菜頭切塊。

2.再用大雄獅腐蝕一次，加深圖案。

2.選擇合適的圖案，用奇異筆打草稿。

3.割白邊，使壓印圖案有類似印章的感覺。

3.利用工具剔除圖案不需要的部分。

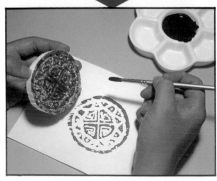

4.塗上墨汁壓印即成。

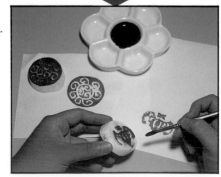

4.塗上墨汁壓印即可，還有陰刻、陽刻之分。

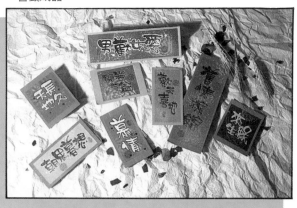

(3) 矩形書籤的製作

　　書籤是一種可以替代卡片、表達情意的最佳媒體，其製作步驟如下：運用之前所提到的腐蝕概念，塗上廣告顏料或墨汁於腐蝕圖案壓印，待乾，書寫變體字並利用勾邊筆或立可白將字框邊，再利用筆毛彈刷或牙刷噴刷，最後，用印章落款，再將整個作品加上邊框，就大功告成了。

・手工製作書籤的參考範例。

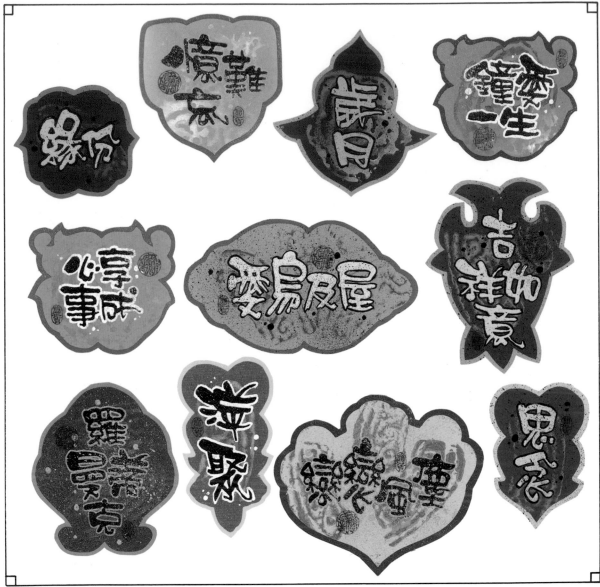

· 造型書籤再配合特殊的字句，更顯獨特。

(4) 造型書籤的製作

　　書籤的造型不僅僅止於方方正正的規格，更可以利用中國吉祥圖案或卡通趣味造型作為底紙，利用前頁所述之相同的製作步驟。待製作完成，將作品護背後，再打洞加上緞帶，即成一張精緻而且獨一無二的造型書籤，是你表徵自我情意的最佳方式。

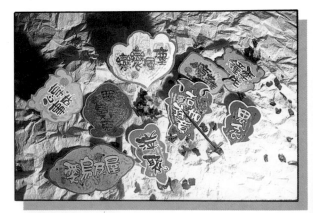

· 書籤成品。

(5)裱畫的工具介紹

　　將中國書法和國畫的觀念融入POP變體字作品中,可以製作出立放於桌上的裝飾錶畫,不但擺脫了中國書法的僵硬風格,更可以呈現變體字另一種新面貌。

　　使用工具與書寫變體字的工具大致上是相同的,而美國卡紙和金花紙是必備的紙材。美國卡紙可用來增加紙的硬度和厚度,使作品得以站立;金花紙可提昇中國韻味的精緻度。

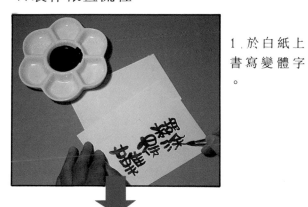

・紙材。

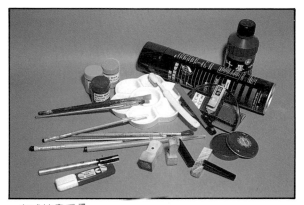

・各式裱畫工具。

☆製作裱畫流程

1.於白紙上書寫變體字。

2.將寫好字的紙張,貼在金花紙上,並落款。

3.美國卡紙由外往內割製不同大小的框,予以裱貼。

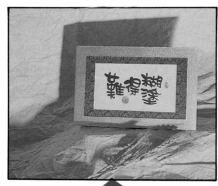

4.用紙板支撐裱畫作品,使之站立即可。

·裱畫的成品。

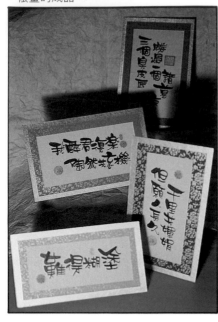

緣份

歲月

難忘

鐘愛一生

慕情

長地久

來生緣

麥飯屋

海水相逢

朝思暮想

吉祥

事成

心想事成

男歡女愛

情竇初開

歡天喜地

舊情綿綿

·製作書籤裱畫可應用以上字形。

140

經濟客飯

主廚推薦

商業午餐

美味登場

法國石榴

珍珠丸

花生厚土司

藍山咖啡

珍珠奶茶

今日特餐

招牌菜

薑母茶

如意燒賣

玫瑰花茶

新鮮果汁

・泡沫紅茶海報。

・製作泡沫紅茶海報可供參考的字句。

(6) 變體字海報的插圖製作

　　基本上可區分為二大類：(1)廣告顏料上色：須帶三支筆跟造型化的概念，(2)撕貼：掌握由上往下的撕貼原則，以下將為您做更完整的介紹。

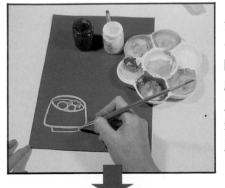

1.參考89頁～93頁的插圖畫法，將廣告顏料濃度調稠用6號筆畫大體輪廓。

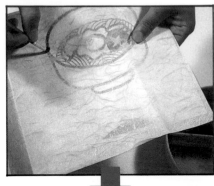

1.選好所要的圖案，將棉紙或雲龍紙蓋於影印稿上，用筆沾水，畫外框。

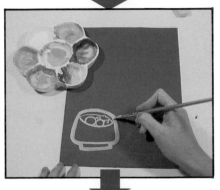

2.用10號筆畫大體輪廓。

2.撕下的形狀用手在邊緣拉出棉絲。

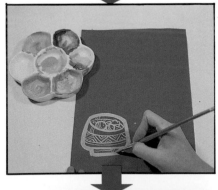

3.用細筆做內部的點綴。

3.將醬糊調成糊漿，用筆塗在圖上黏貼。

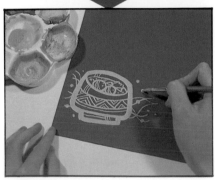

4.用相同顏色做背景裝飾。

4.用立可白或廣告顏料做最後裝飾。

142

(7) 泡沫紅茶海報的製作

結合之前所述的壓印圖案、插圖繪製、選擇合適的紙張配色概念,針對主題設計組合,即可繪製出特殊風格的泡沫紅茶海報。

1.選擇底並決定配色。

5.撕貼圖案。

2.決定壓色塊方式,色塊約占面積的三分之一。

6.拉出圖案邊緣的棉絮。

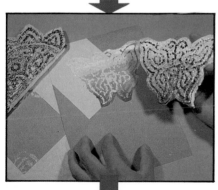

3.選擇合適圖案壓印,可用漸層及滿版的效果表現。

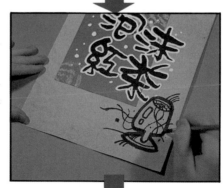

7.運用三支筆的概念繪製插圖。

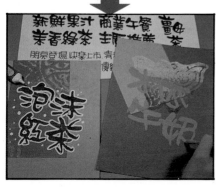

4.用墨汁或廣告顏料書寫變體字並予以裝飾。

8.利用噴刷或蠟筆做最後整合。

綜合篇

珍珠丸
精緻配料
絕佳美味

有巴黎的味道
法國石榴雪

花生厚士司
招牌口味

家鄉口味
美味鷄煲
傳統道地

藍山咖啡
極品中的極品·香濃

插畫篇

撕貼篇

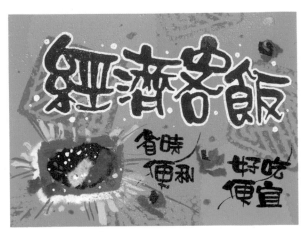

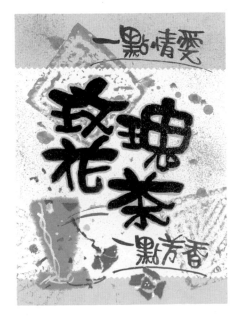

・色底海報便使用麥克筆書寫易暈開。

〈五〉圖片海報製作

在製作色底海報，麥克筆字便不適合使用，以印刷字體或以廣告顏料書寫較為合適，尤其是印刷字體。綜合前面所介紹的剪貼技巧和後續將介紹的圖片應用技巧，就是此單元的主題—圖片海報製作的基本概念。以下海報的對照和印刷字體的種類介紹，可提供讀者作為參考。

・色底海報運用印刷字體可將質感完全呈現。

・白底海報運用印刷字體也可提昇精緻度。

細 黑	甲寅照相排版
中 黑	甲寅照相排版
粗 黑	甲寅照相排版
特 黑	甲寅照相排版
中 明	甲寅照相排版
粗 明	甲寅照相排版
特 明	甲寅照相排版
行書體	甲寅照相排版
粗隸書	甲寅照相排版

細 圓	甲寅照相排版
中 圓	甲寅照相排版
粗 圓	甲寅照相排版
圓重疊	甲寅照相排版
隸 書	甲寅照相排版
淡古印	甲寅照相排版
紅蘭中楷	甲寅照相排版
仿宋體	甲寅照相排版
綜藝體	甲寅照相排版

〈一〉印刷字體的裝飾與變化

前頁的印刷字體種類介紹，相信讀者自己有了大致上的了解，接下來將為你介紹印刷字體的組合與變化。基本上分為五大類：1.拉長、壓扁、打斜及組合：由主題的屬性來決定是否作變化，以傳達情感，尤其以拉長壓扁的組合會讓主題更活潑。2.字形的大小：相同字形不同的大小變化，可傳達主題的意味，亦可單獨強調宣傳的重點。3.換字

拉長、壓扁、打斜及組合

全新開幕

全新開幕

全新開幕

全新開幕

全新開幕

全開新幕

字形的大小

媚力登場

媚力登場

媚力登場

媚力登場

體：利用不同字體的組合，可增加重點的提示及主標題的趣味性。4. **換顏色**：讓主標題更有活力的一種變化。5. **增加與破壞**：將整組字予以分割破壞，或是畫圈打點，在字形的共同點，運用幾何圖形加以點綴。以上這五種印刷字體的變化技巧發揮空間很大，讀者可自由靈活運用。

換字體

全新開幕

全新開幕

全新開幕

換顏色

媚力登場

媚力登場

媚力登場

增加與破壞

全新開幕

媚力登場

愛的季節

想念您

真善美

〈二〉圖片的表現手法

　　POP海報中的圖片，也等於是插圖，因此其變化空間也頗大，其來源多取材於各種不同類別的雜誌，選擇大、明顯而且主題意識強的圖片，給予第二次的創意空間。表現手法區分為六種：1.角版，2.去背版，3.滿版，4.彩繪法，5.拼貼法，6.分割法。

　　以下的範例，所呈現出的感覺是截然不同的，由呆板到活潑，由復古到前衛，應有盡有，後續版面將會為您做這6種圖片技巧完整而詳細的介紹。

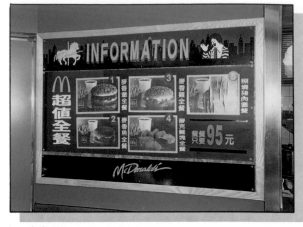

・麥當勞超值全餐圖片POP海報。

角版

去背版

滿版

拼貼法

彩繪法

分割法

(1)角版

　　角版給人拘謹的感覺，可應用不同的幾何圖形變化，並加邊框使圖片更精緻，但要注意貼圖片時不可頂天立地。

(2)去背版

　　選大且明顯的圖片，將背景去掉，就是所謂的去背。還可以組合不同的背景，組合成另一種效果。

1.選擇合適的圖片。

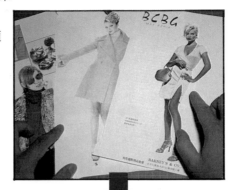

1.選擇大且明顯並合適主題之圖片。

2.裁切所需要圖片的形狀和大小。

2.去掉背景，留下所需的圖片。

3.將圖片貼上，裁框。

3.為圖片加上背景。

4.大功告成。

4.大功告成。

（3）滿版

礙於市面上沒有大於四開的雜誌，所以無法做出滿版的效果，但仍可用角版及去背版做出滿版的效果。

（4）彩繪法

選擇單純的圖片，再使用不同的素材，予以上妝，使圖片呈現出另類風格，更可表現設計者的意念。

1.選擇所需要圖片，可做角版兼滿版或去背兼滿版的效果。

1.選擇圖片。

2.將圖片貼在所要的角度上。

2.利用色鉛筆、蠟筆、彩色筆或勾邊筆裝飾。

3.將紙張翻面，切除多餘的部分。

3.臉部也可以為它上妝。

4.完成。

4.大功告成。

(5)拼貼法

　　選擇相同屬性的圖，尺寸大小不一，予以拼貼組合，可做出活潑的圖片風格。

(6)分割法

　　利用不同的分割技巧，讓圖片有律動的感覺，可表現出前衛的風格，更拓展了圖片設計的表現手法。

1.選擇所需要圖片。

1.選擇所需要圖片。

2.利用去背做拼貼。

2.將需要圖片的部分裁下。

3.或將圖片裁為角版。

3.選擇所需要的分割形式。

4.做成角版拼貼的效果。

4.可以做不同形式的分割法。

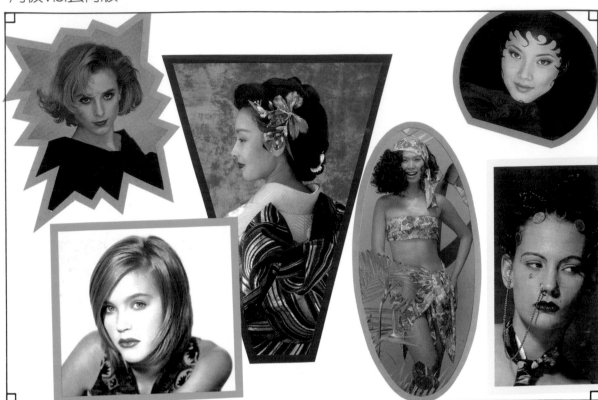

〈三〉圖片海報的製作流程

　　綜合之前所叙述過的概念加以整合，從配色、壓色塊、選擇及圖片設計，都需要慎重的考慮，才能讓整張圖片海報有完美的演出，傳達出精緻海報的設計走向。

1.選擇合適的底紙配色方法。

5.選擇適合主題的圖片。

2.決定壓色塊的形式，色塊占面積的三分之一。

6.決定圖片做角版的效果，圖片要加框才能呈現精緻度。

3.剪字要掌握劃十字的概念。

7.書寫文案及線條裝飾海報畫面。

4.主標題要做二種的字形裝飾。

8.完成圖。

〈四〉圖片海報編排形式

在白底海報篇針對各種編排有已有完整的介紹，圖片海報和插圖海報的表現手法極為相同，而採全部為橫的編排方式或是採一直的要素做破壞，再利用圖片不同風格的設計，增添畫面的精緻度

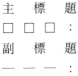

○ ○ ○： 主 標 題
□ □ □： 副 標 題
— — —： 說 明 文
‧‧‧‧‧‧： 指 示 文
▬▬▬： 圖 片

〈五〉圖片海報範例

圖說解析：主標題的表現手法／圖片表現風格／編排形式。

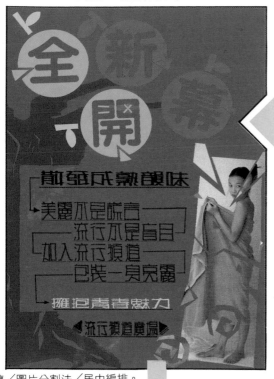

拉長打斜／去背版／全部橫式編排。

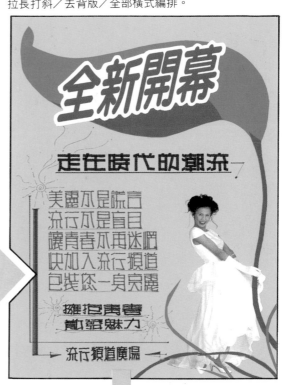

襄／圖片分割法／居中編排。

增加／圖片彩繪法／全部橫式編排。

拉長打斜／圖片拼貼／採一直的要素做破壞。

壓扁／去背兼滿版／全部橫式編排。

增加／拼貼法／採一直的要素做破壞。

拉長、換顏色／角版／全部橫式編排。

增加／圖片拼貼法／全部橫式編排。

換顏色／分割法／採一直的要素做破壞。

增加／圖片拼貼法／全部橫式編排。

破壞／彩繪法／採一直的要素做破壞。

字形的大小／角版兼滿版／全部橫式編排。

新裝上市引爆流行
走在時代的潮流
服飾巨星就在這裡
散發成熟的
擁抱青春　　韻味
散發魅力
美麗不是謊言流行不是盲
目讓青春不再迷惘快加入
流行頻道的陣容包裝集一
身的亮麗　流行頻道廣場

六、吊牌的製作

吊牌是陳列POP的一種，是活絡賣場的主要媒體，是強迫促銷，改變賣場風貌的最佳武器。所以，在製作吊牌時要考慮賣場空間的大小、挑高、懸吊方式及天花板的質材等，都是製作吊牌很重要的環節。

首先，為大家介紹紙張開數的應用，由以下圖解，讀者可以清楚的了解室內室外吊牌應用的合適尺寸，不僅可以達到省錢、省力、省時，更減少了許多的機會成本。

(1) 開數的應用

一般而言，裁切的開數可分為正裁切及長裁切，壓色塊也是多裁成標準開數來使用，使製作多量海報時，可計算所需紙張的張數。

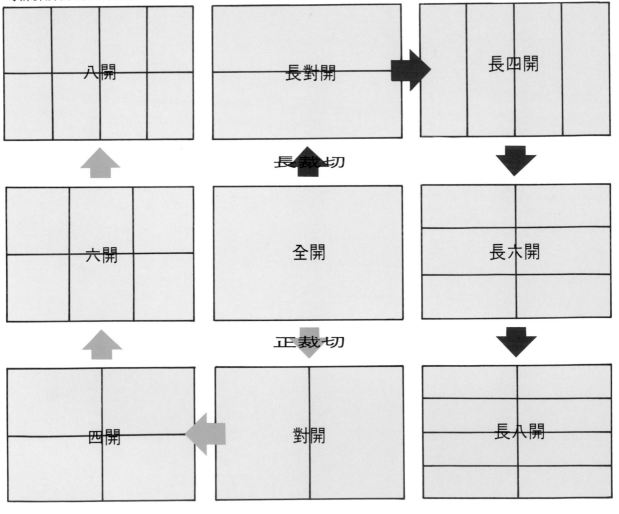

(2) 吊牌的製作流程

製作吊牌所掌握的原則,基本上跟色底海報是一樣的。但需要考量到開數的應用及陳列的技巧,以下的範例可供讀者作為參考。

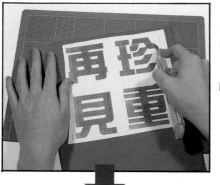

1.選擇合適的字體割字,採割十字的概念。

5.張貼色塊,使版面更穩定。

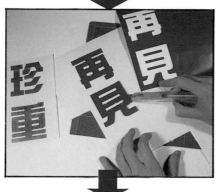

2.將字仔細切割,即可同時取得二組字,另一組為鏤空字。

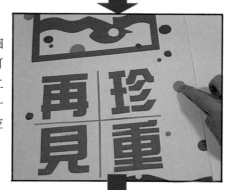

6.利用圈圈、點點作點綴。

3.切割圖片,選擇較具幾何造型的圖案切割。

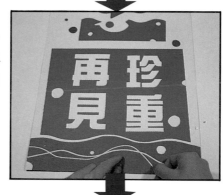

7.利用轉彎膠帶作曲線裝飾。

4.小心切割可多取一組鏤空法的圖案。

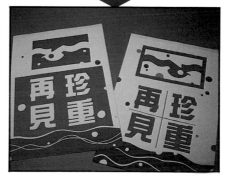

8.成品,可一舉兩得,同時取得兩張形式相同、風格不同的吊牌。

(3) 吊片的設計技巧

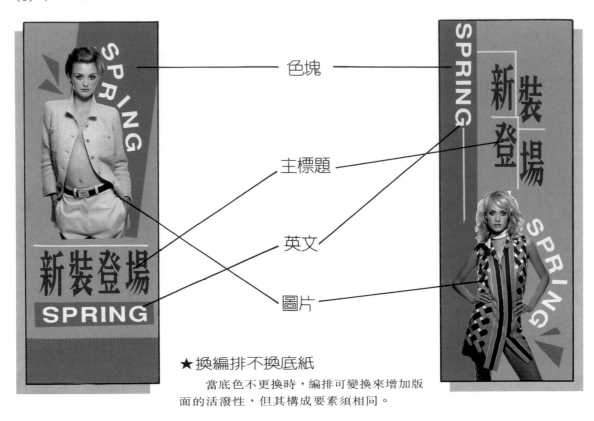

色塊

主標題

英文

圖片

★換編排不換底紙

　　當底色不更換時，編排可變換來增加版面的活潑性，但其構成要素須相同。

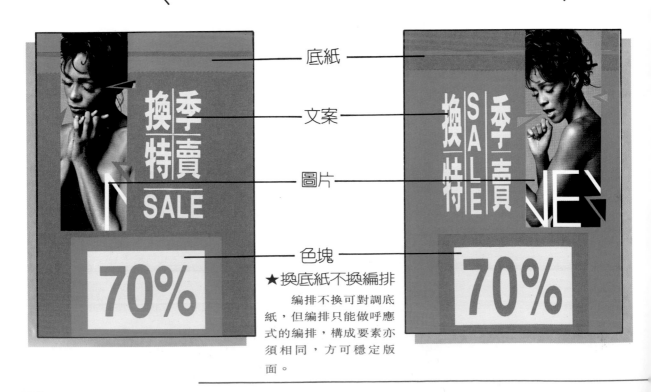

底紙

文案

圖片

色塊

★換底紙不換編排

　　編排不換可對調底紙，但編排只能做呼應式的編排，構成要素亦須相同，方可穩定版面。

(4) 吊牌形式介紹

基本上，吊牌形式有許多不同的變化，讀者可依賣場的屬性加以變化。依序將為您一一介紹。

1. 單一形式吊牌

利用標準開（矩形），下方可做不同的變化，以增加吊牌的活潑感，並掌握之前的編排基本概念，可導引出更多的設計空間，尤其以花邊形式最為突出。

・文聖書城聖誕SP佈置（室外吊牌）。

・仙客樂牛排館聖誕SP佈置（室外吊牌）。

2.獨立形式

　　此種形式可利用不同的幾何圖形,再搭配賣場的感覺,除了可用單一形式,不同造形或整組形式皆可利用配合。若以串聯方式陳列,效果將會更為突出。

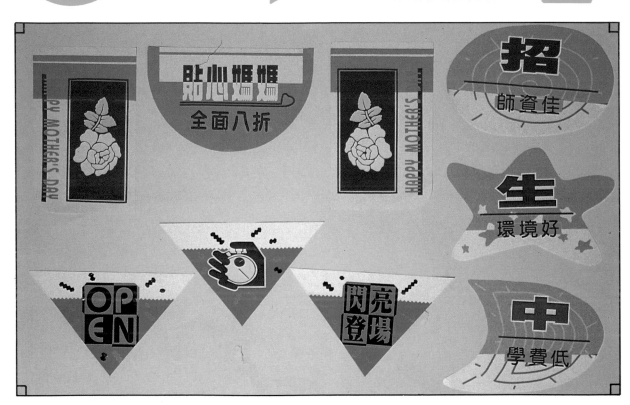

· 四季風情髮型名店SP佈置(室外吊牌)。

· 紅樹林遊樂場開幕SP佈置(室外吊牌)。

3. 增加形式

　　將不同的幾何圖形或趣味造型，在加以一個長條塊面加以支撐，可利用高低不同的陳列效果，讓賣場有不同的動態呈現，也讓吊牌的表現手法有更多的表現空間。

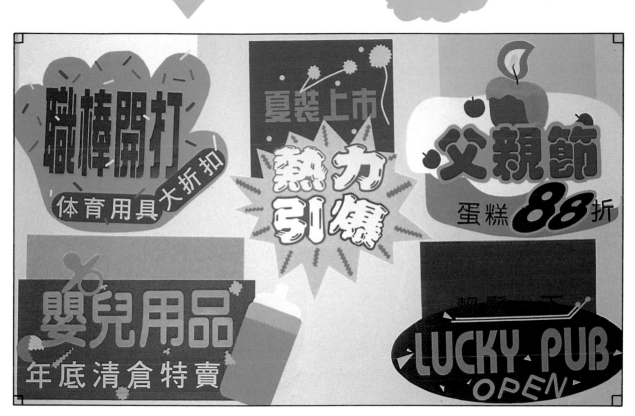

・眼鏡人眼鏡開學季SP促銷（室外吊牌）。

・春天婚紗春季佈置（室內吊牌）。

・寫真心情婚紗新年SP佈置（室內吊牌）。

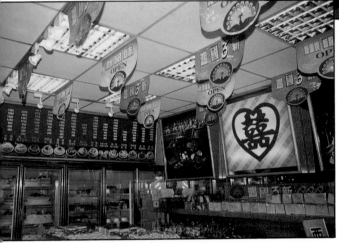

・鴻國麵包店開幕SP佈置（室內吊牌）。

・寫真心情婚紗秋季佈置（室外吊牌）。

・世貿泡沫紅茶開幕SP佈置（室內吊牌）。

・文鼎書店產品促銷SP佈置（室內吊牌）。

肆、特殊質材的運用

　　POP的表現空間不單純只是紙上作業而已，還可以依賣場的屬性製作不同的形式（陳列POP、立體POP及吊飾POP）。紙張是最容易取得的質材，但紙張的耐久度不夠，所以不適合製作使用時間較長的POP陳列。如欲製作使用期限較長的POP陳列，便需要尋找其他的質材應用，例如：珍珠板、保麗龍、展麗板、壓克力……等，再配合卡典西得，即可製作出質感佳、使用期限長、防油及防水的POP作品。應用在賣場的陳列布置時，可以營造出良好的視覺效果，再搭配店頭的CIS（企業識別），給予店面更為完整的整體設計。

　　特殊質材的應用空間也是很廣泛，可應用於店頭的任何角落，由外到內有：招牌、帆布條、公佈欄、玻璃卡典、店內區域指示牌、告示牌和產品介紹等等皆可應用。此單元將會有完整介紹，請讀者耐心品味。

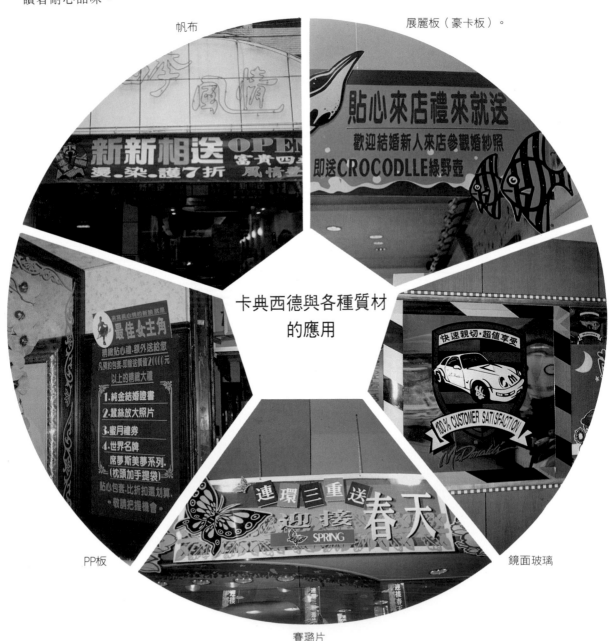

帆布

展麗板（豪卡板）。

卡典西德與各種質材的應用

PP板

鏡面玻璃

賽璐片

・卡典西得可應用在壓克力上面，製作成燈箱。

〈一〉質材的介紹—卡典西得

一般而言，卡典西得可分為亮面卡典西得、霧面卡典西得及特殊卡典西得。亮面卡典西得又可分為透明卡典西得及不透明卡典西得，黏性較差，不適合貼於紙張上，適合貼在平而且滑面的質材上。霧面卡典西得為美工專用卡典西得，其黏性佳，厚度也較厚，顏色豐富。特殊卡典可分為金銀色及其他紋路的卡典西得（如：大理石紋…等），可至建材行購買。下表詳列了這三種卡典西得的特性比較，讀者可以參考對照。

亮面卡典西得

霧面卡典西得

特殊卡典西得

卡典西得功能分析表

名稱＼內容	黏性	價格	屬性	功能
亮面卡典西得	較差	20～30元（90×30）	透明	需張貼於白色壓克力，才能顯現出原色，適合一般招牌及壓克力製品。
			不透明	大量應用於玻璃櫥窗或指示牌應用，因黏性差，不適合貼於紙張，易掉。
霧面卡典西得	良好	35～50元（90×30）	不透明	美工設計專用，色彩豐富，容易搭配，質感非常好，可張貼於各種質材，陳列效果頗佳。
特殊卡典西得	中等	90～150元（90×30）	亮面、霧面（金、銀、不透明、螢光）	由於質材特殊，價格為一般的3倍以上，屬於高級的卡典西得，可張貼於各種質材上。
質材卡典西得	良好	35～150元（90×30）	不透明	價格高低不一，建材行較低、美術社較高，有各種紋路，木頭、岩石、金屬……等，是木工專用，可張貼於各種質材。

〈二〉卡典西得的黏貼技巧及張貼方法

卡典西得可適用於各種質材，但是其黏貼技巧卻不盡相同。張貼於紙張時，需一推一拉，慢慢
張貼；貼於玻璃或其他特殊物體時，則需用水作輔助來張貼。下面的分解動作，希望能幫助讀者了
解其使用方法。

貼於紙張

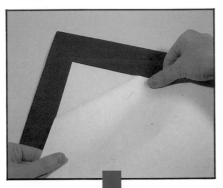

1. 先貼卡典西得的一角於紙張上。

2. 用濕的衛生紙以一推一拉的方式張貼。

3. 有氣泡的地方，用刀片割一下，將空氣推出。

4. 即可。

貼於玻璃

1. 噴上水或穩潔於欲張之處。

2. 以一推一拉的方式貼上卡典西得。

3. 將水分刮掉。

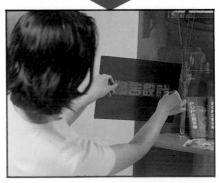

4. 大功告成。

〈三〉 電腦割字介紹

　　除了之前所介紹的割字、剪字技巧，還可以利用電腦割字取得所需要的字形，但是價格較高，讀者也可利用電腦割字取得所需的字體。以下是挑字的技巧分解，提供讀者參考。

・操作電腦割字的情形。

・電腦割字機。

1.先挑去裡面不需要的部份。

2.一個個挑去外圍。

3.利用轉貼膜張貼。

顏楷	獅王	古印	粗圓	黑	特明
行書	細楷	淡古	綜藝	粗黑	中明
毛楷	細隸	海報	美術	弧黑	蘭明
新楷	草書	疊圓	超黑	超明	新潮
毛隸	日本	特圓	特黑	麥克筆	

〈四〉各種質材介紹

　　使用較特殊的質材，可製作出使用期限較長，又可防油、防水、防曬、防褪色又可清洗的POP成品。有以下幾種質材可利用：(1)有色卡紙、瓦楞紙板、泡棉：由於厚度較薄又是紙材，所以較適合立體POP的表現，不適合懸吊POP，亦不可用水擦拭。(2)美國卡紙、白板紙：是屬於有厚度的紙材，可用於懸吊式POP，但若置於濕氣重或高溫的環境，長時間會有彎曲的現象。(3)珍珠板、保麗龍：此種質材有防水的效果，可應用在垂吊式POP及櫥窗的陳列，但質材較脆弱，不宜碰撞，容易受損。(4)PP板、展麗板（豪卡板）：此種質材可取代壓克力，不僅僅質感佳、可塑性強，又便於陳列的速度，是不錯的POP陳列質材。(5)各式壓克力：價格較昂貴、可塑性差、不便切割但製作出的POP，感覺是最精緻的。綜合以上的介紹，讀者可針對本身的能力及需要，讓作品更出色。

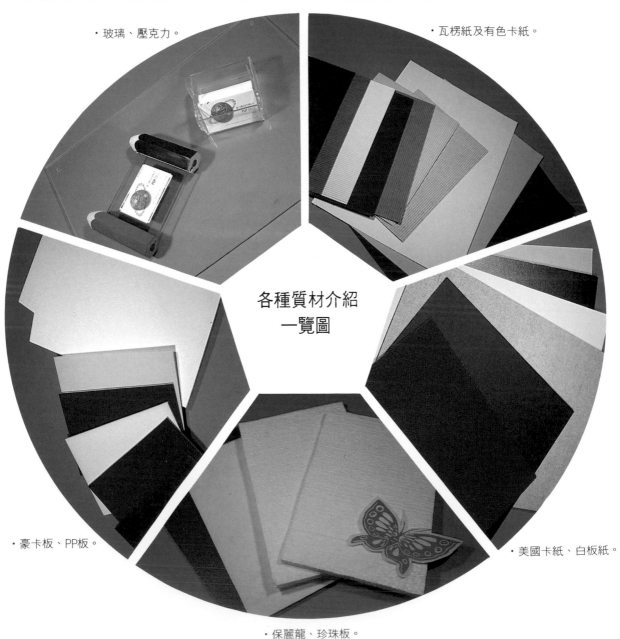

・玻璃、壓克力。

・瓦楞紙及有色卡紙。

各種質材介紹
一覽圖

・豪卡板、PP板。

・美國卡紙、白板紙。

・保麗龍、珍珠板。

〈五〉陳列POP的製作

　　要製作一個立體POP、垂吊式POP或陳列POP，其步驟和方法大致相同，但依質材、使用期限及表現屬性加以設計，再選擇製作方式。

1.利用工具書，尋找需要的圖案及文案字體。

5.套上顏色。

2.將圖案及文案放大到所要的尺寸，開始割圖案與字體。

6.將圖案貼上展麗板。

3.挑掉不需要的部分，留下線條。

7.除去多餘的外框。

4.貼上轉貼膜，準備套色。

8.用銀色鐵絲連接，即大功告成。

· 麥當勞區域指示牌。

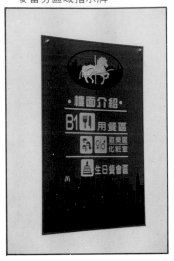

〈六〉陳列POP

可應用於導引賣場動線的陳列上或是各部門的區別及門牌。需配合室內裝璜或企業標準色,而達到統一中求變化的效果。其使用質材應偏向使用期限較長的材料,例如PP板、展麗板、壓克力等等。

〈七〉立體POP

此種POP宣傳,有強迫促銷的效果,可代替推銷員,助長產品的銷售量,使用紙材可依使用時間的長短加以選擇。最需要考量的因素,即是站立的技術、陳列的方法及支撐點的設計,這些因素都是決定一個好的立體POP的重點,不可忽視。

· 春天婚紗櫃檯POP。

· 麥當勞區域吊牌。

〈八〉垂吊式POP

此種POP宣傳媒體,可活絡賣場的空間,也大量應用在區域的介紹及輔助賣場動線的導引作用。其陳列技巧,需考慮到冷氣的空調出口、光線來源、監控系統的方向及垂吊物本身的重量,甚至於陳列時,是否傷及硬體空間,都是很重要的關鍵,才能使此種媒體達到實用且方便的功用。

圖說解析：使用質材／標題的裝飾方法。

・PP板／獨立色塊。

・展麗板／獨立色塊。

・PP板／×。

・PP板／×。

・珍珠板／加外框。

・PP板／加外框，換框的顏色。

・展麗板／加外框。

・PP板／大體色塊。

・PP板／加外框。

・展麗板／×。

・展麗板／×。

· 展麗板／獨立色塊。

· 展麗板／加外框。

· PP板／加外框。

· 展麗板／加外框。

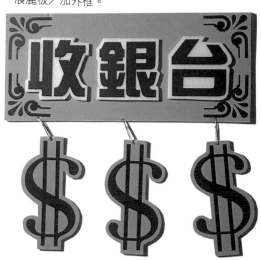

· PP板／陰影字。

圖說解析：使用質材／標題的裝飾方法／POP形式。

・卡紙／×／立體POP。

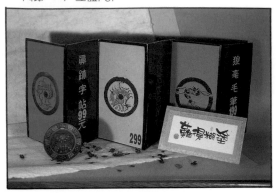

・白板紙／分割法，加外框／立體POP。

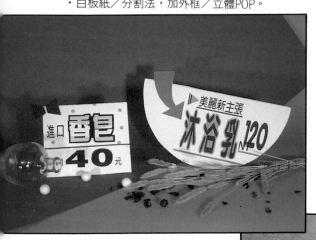

・紙及PP板／加框，換框的顏色／立體POP。

・展麗板與PP板／×／陳列POP。

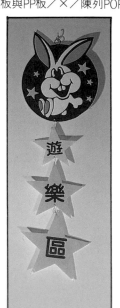

・白板紙／加外框／立體POP。

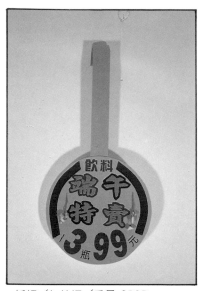

・紙板／加外框／垂吊式POP。

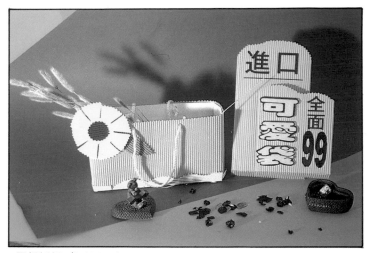

・瓦楞紙板／加外框／立體POP。

・保麗龍／加外框／垂吊式POP。

・塑膠面具／加外框／陳列POP。

・白板紙／加外框／立體POP。

・白板紙／分割法／立體POP。

・紙板／陰影字／立體POP。

・紙板／換字的顏色，加外框／立體POP。

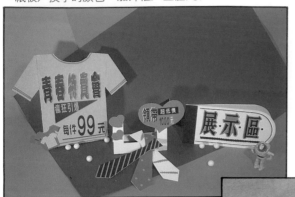

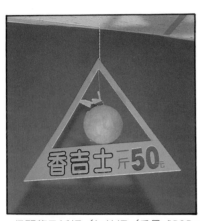

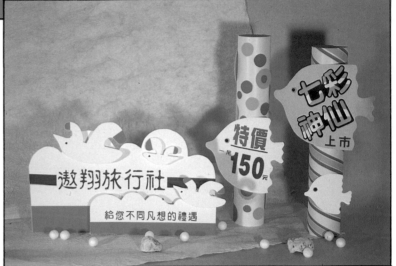

・保麗龍及紙板／加外框／垂吊式POP。

・白板紙／分割法／立體POP。

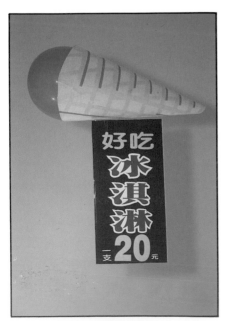

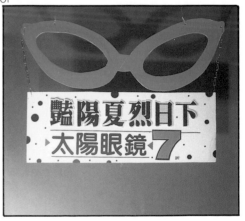

・展麗板／加外框／垂吊式POP。

・PP板／加外框／垂吊式POP。

・賽璐片／陰影字／垂吊式POP。

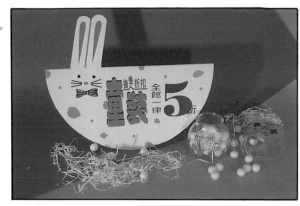

・白板紙／陰影字／立體POP。

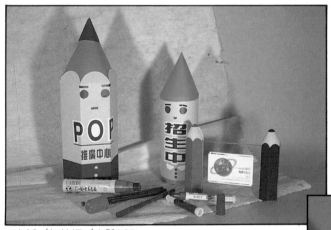

・卡紙／加外框／立體POP。

・珍珠板及賽璐片／×／垂吊式POP。

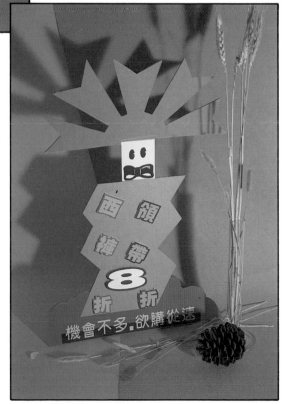

・PP板／加外框／立體POP。

伍、促銷活動企劃（SP）

　　POP廣告是SP（促銷）活動展開的要素之一，而SP又為廣告計劃中的一部份。社會動脈瞬息萬變，間接的也影響到了消費者的購買行為，所以SP活動，必須能夠對應。而站在「購買者所製作的廣告」—POP廣告，也就影響了購買行動的促銷效果。

　　在高度成長時的行銷活動是以大量生產、大量販賣為特色，當時POP廣告只是賣場中的傳達工具罷了；可是現在，競爭激烈的市場，POP廣告不僅是傳達訊息工具，而且更肩負誘導購買的重責大任。

　　在這種環境下的POP廣告，不再只是傳達活動或是做為店面裝飾品，把它納入促銷活動的重要要素中，是必然的趨勢，以下表格可提供讀者參考。

☆SP（促銷）活動計劃表

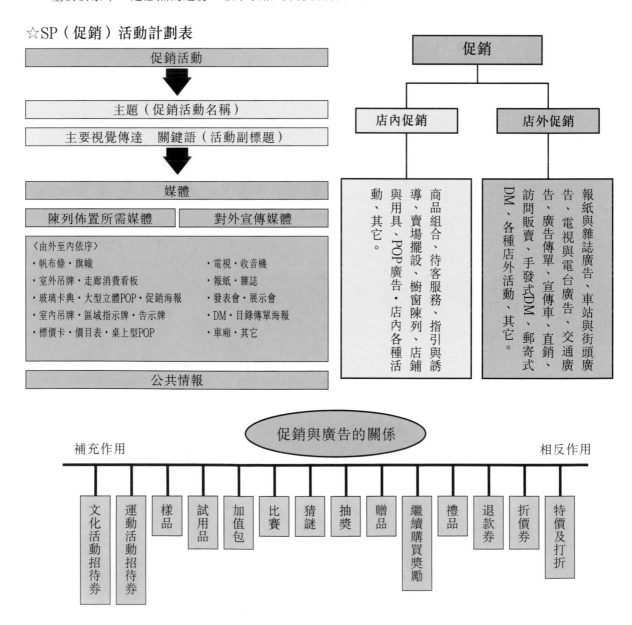

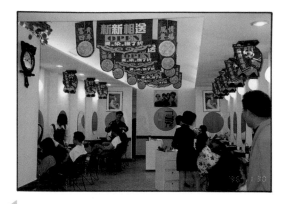

〈一〉四季風情髮型名店促銷範例

　　為配合四季風情髮型名店開幕暨新年的聯合促銷，除了需考量開幕的新鮮感外，也要搭配新年過節的氣氛，相輔相成使其達到雙響炮的效果，所以運用主題強調新年新開幕雙喜臨門的喜悅之情，並搭配合適的財神爺及銅錢象徵著招財進寶，副標融合其店名以符合清新的形象，以下的綜合範例可提供讀者做參考。

四季風情
髮型名店

開幕暨新年
促銷企劃案

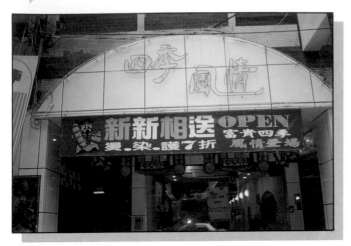

· 帆布條可吸引路人的注意。

· 室外吊牌及POP海報的陳列。

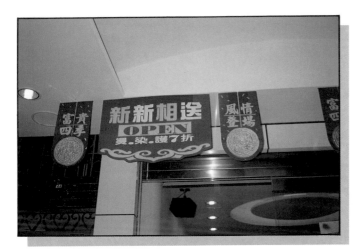

· 室外吊牌組合。

· 促銷POP海報。

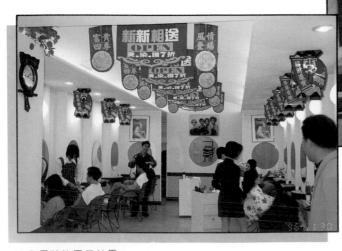

· 室內吊牌的展示效果。

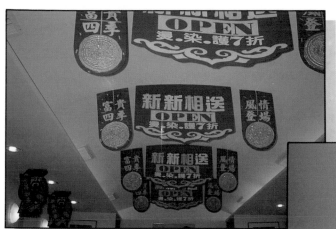

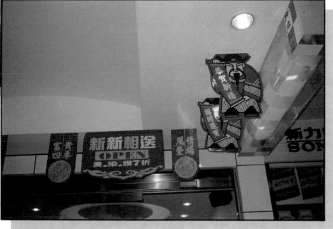

・利用保麗龍腐蝕，做成銅錢的樣式，使其有精緻特殊的展示效果。

・「新新相送」吊牌為開幕造勢。

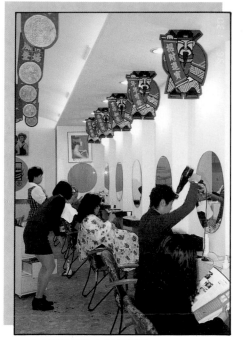

・財神爺吊牌營造出新年氣氛。

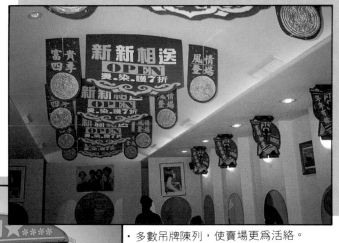

・多數吊牌陳列，使賣場更為活絡。

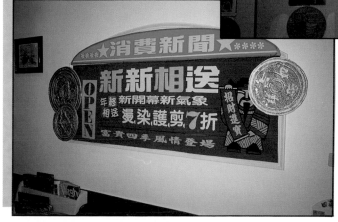

・精緻的消費訊息，使賣場更為精緻。

・利用字形裝飾增加版面的精緻度。

・寫意的畫法可增加版面的活潑。

・框的應用可將版面律定。

・配件裝飾有再次強調的作用。

☆白底插圖海報

· 利用淺色彩色筆繪製以圖為底的插圖。

· 影印圖片剪貼亦可呈現畫面的高級感。

· 寫意的插畫可使畫面感覺輕鬆自在。

· 字圖融合使主題更明顯。

☆色底變體字海報

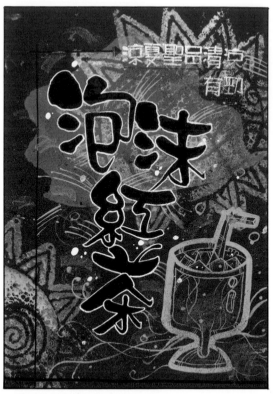

· 壓印配合插圖可使版面更精緻。

· 壓印加撕貼使版面更具中國味。

· 實物壓印可強調獨特的風格。

· 插圖加噴刷呈現出類國畫的感覺。

☆色底印刷字海報

· 去背圖片可強調產品的特色。

· 圖片分割可增加版面的趣味感。

· 趣味小插圖可活潑版面。

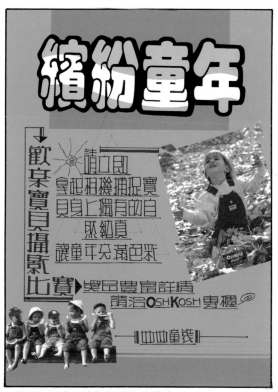

· 圖片的呼應可增加版面的完整度。

學習POP・快樂DIY
挑戰廣告・挑戰自己

● 如果你是社團文宣

　　渴望快樂DIY，這裡讓你成為社團POP高手。

● 如果你是店頭老闆

　　缺乏佈置賣場的能力，這裡讓你輕鬆學會POP促銷。

● 如你是企劃人員

　　希望有創意POP素養，這裡讓你培養更多專長

● 如果你什麼都不是

　　這裡歡迎有興趣的你

　　隨時來串門子，備茶水

　　款待。

精緻手繪POP廣告系列叢書
作者 簡仁吉
率領專業師資群
為你服務

變體字班隆重登場

字體班、海報班、插畫班、設計班熱情招生中。

新班陸續開課，歡迎簡章備索。

POP 推廣中心
創意教室

ADD：重慶南路一段77號6F之3

TEL：(02) 371-1140

精緻手繪POP叢書目錄

精緻手繪POP廣告　精緻手繪POP業書①
　　　　　　　　　　　簡　仁　吉　編著
●專爲初學者設計之基礎書　●定價400元

精緻手繪POP變體字　精緻手繪POP叢書⑦
　　　　　　　　　　　簡仁吉・簡志哲編著
●實例示範POP變體字，實用的工具書　●定價400元

精緻手繪POP　精緻手繪POP叢書②
　　　　　　　　　簡　仁　吉　編著
●製作POP的最佳參考，提供精緻的海報製作範例　●定價400元

精緻創意POP字體　精緻手繪POP叢書⑧
　　　　　　　　　　簡仁吉・簡志哲編著
●多種技巧的創意POP字體實例示範　●定價400元

精緻手繪POP字體　精緻手繪POP叢書③
　　　　　　　　　　簡　仁　吉　編著
●最佳POP字體的工具書，讓您的POP字體呈多樣化　●定價400元

精緻創意POP插圖　精緻手繪POP叢書⑨
　　　　　　　　　　簡仁吉・吳銘書編著
●各種技法綜合運用、必備的工具書　●定價400元

精緻手繪POP海報　精緻手繪POP叢書④
　　　　　　　　　　簡　仁　吉　編著
●實例示範多種技巧的校園海報及商業海定　●定價400元

精緻手繪POP節慶篇　精緻手繪POP叢書⑩
　　　　　　　　　　　簡仁吉・林東海編著
●各季節之節慶海報實際範例及賣場規劃　●定價400元

精緻手繪POP展示　精緻手繪POP叢書⑤
　　　　　　　　　　簡　仁　吉　編著
●各種賣場POP企劃及實景佈置　●定價400元

精緻手繪POP個性字　精緻手繪POP叢書⑪
　　　　　　　　　　　簡仁吉・張麗琦編著
●個性字書寫技法解說及實例示範　●定價400元

精緻手繪POP應用　精緻手繪POP叢書⑥
　　　　　　　　　　簡　仁　吉　編著
●介紹各種場合POP的實際應用　●定價400元

精緻手繪POP校園篇　精緻手繪POP叢書⑫
　　　　　　　　　　　林東海・張麗琦編著
●改變學校形象，建立校園特色的最佳範本　●定價400元

POINT OF
PURCHASE

北星信譽推薦・必備教學好書

日本美術學員的最佳教材

INTRODUCTION TO PENCIL TECHNIQUES
鉛筆畫技法

定價／350元

INTRODUCTION TO PASTEL DRAWING
粉彩筆畫技法

定價／450元

INTRODUCTION TO DRAWING WITH PEN & COLOR INK
沾水筆・彩色墨水技法

定價／450元

INTRODUCTION TO BOTANICAL ART TECHNIQUES
野外寫生技法

定價／400元

INTRODUCTION TO EXPRESSING TEXTURES IN OIL PAINTING
油畫質感表現技法

定價／450元

循序漸進的藝術學園；美術繪畫叢書

實用繪畫範本

定價／450元

粉彩畫技法

定價／450元

油畫基礎畫法

定價／450元

水彩技法圖解

定價／450元

最佳工具書

・本書內容有標準大綱編字、基礎素
描構成、作品參考等三大類；並可
銜接平面設計課程，是從事美術、
設計類科學生最佳的工具書。
編著／葉田園　　定價／350元

POP 海報秘笈

（學習海報篇）

定價：500元

出 版 者：新形象出版事業有限公司
負 責 人：陳偉賢
地　　址：台北縣中和市中正路322號8Ｆ之1
電　　話：9207133 · 9278446
ＦＡＸ：9290713

編 著 者：簡仁吉
發 行 人：陳偉賢
總 策 劃：陳偉昭
美術設計：黃翰寶、張斐萍、簡麗華、李佳穎
美術企劃：黃翰寶、張斐萍、簡麗華、李佳穎

總 代 理：北星圖書事業股份有限公司
地　　址：永和市中正路462號5F
門　　市：北星圖書事業股份有限公司
地　　址：永和市中正路498號
電　　話：9229000（代表）
ＦＡＸ：9229041
郵　　撥：0544500-7北星圖書帳戶
印 刷 所：利林印刷股份有限公司

行政院新聞局出版事業登記證／局版台業字第3928號
經濟部公司執／76建三辛字第21473號

2006年7月

國家圖書館出版品編目資料

POP海報祕笈. 學習海報篇／簡仁吉編著. --
　第一版. --臺北縣中和市：新形象，1997
　〔民86〕
　　面；　公分
　ISBN 957-9679-18-5（平裝）

　1.美術工藝—設計　2.海報—設計

964　　　　　　　　　　　　　　　　86005009